# 香港賽馬煉金術
## （增訂本）

嚴忠明　著

香港中和出版有限公司
www.hkopenpage.com

# 目　錄

# 走向投注獲利之路

　　賽馬是可以進行科學方法研究的。投注是有希望飛越奇點，最終獲利的。在上一個馬季（2018-19），我終於做到了這一點。這是我坐下來全面修訂本書的原因。我在黑暗而混亂的資料世界已經摸索了很長時間，並最終有所感悟。不過我對賽馬探索的結果，卻同香港流行的「三人談」式的選馬模式有很大的區別。所以，非常感謝你有耐心閱讀我對賽馬的研究，並真誠希望對您開卷有益。

　　說來還是在很久以前，筆者在香港原新界鄉議局主席秘書卓可鑑先生的安排下，第一次造訪香港沙田馬場，算是進行了賽馬的啟蒙教育，算來已有 25 年的歷史。感謝多才多藝的仁厚長者卓先生，因為那次活動，使我與賽馬結下了不解之緣，也感謝在過去的歲月裡讓我理解賽馬運動的所有朋友。特別是今年有機會與卓先生重逢，慶祝其八十壽辰，談及賽馬前緣，更覺是人生幸事，興奮莫名。

　　這些年在世界各地旅行，我的一個愛好，就是不忘去馬場觀戰，並一直留意學習歐美賽馬的理論研究資訊。沒想到的是，我原開通的一個微博專欄，簡要介紹了英美賽馬預測的一些理論，引起不少馬迷朋友的興趣。近幾年一些有興趣進行大數據研究賽馬的朋友，讓我簡單解釋香港賽馬的歷史和預測、投注的方法，我將這些心得整理出來，就是這本書的內容。

　　我力求簡明扼要地對香港賽馬的基礎問題，做一大致的解釋，最終說明我對香港賽馬的核心體會，我覺得：**賽馬其實是一個複雜的數學決策問題，屬於一種特殊的隨機事件，不可能發明一個公式，完全準確地預測香港賽馬的結果。所以，要將賽馬預測與賽馬投注兩者分開來研究**，前者各師各法、很難有大的突破，但後者卻可以不斷改進。**因為的確存在可信的投注演算法，在交易策略上取得成功。**香港賽馬已經進入演算法博弈時代。

　　為了說明這一觀點，本書增訂版特別新增了第六章內容，首次公佈通過大數據研究，總結出來的「Y投注致勝公式」。該公式經過 2018-19 馬季的投注實測，成功避免了投注虧損，取得全季明確的盈利收益。這說明投注方式的研究大有可為。

　　最近有朋友嘗試用人工智能的大數據演算法預測香港賽馬，也是有益的探索。為了開拓賽馬視野，在本書最後一章裡，我集中整理了原微博中的精華內容，收集世界各地賽馬研究的一些討論，供讀者增加世界賽馬的知識。

　　書中有許多片段，是筆者多年思考的內容。二十多年斷斷續續的探索，尤其是堅持長期小額投注以驗證理論研究的結論，筆者確信投注方式研究才是有前途的方向，但前提是必須懂馬，養成勝固可喜，敗不足憂的心態。希望這些思考對大家有所啟發。

　　在香港，贏馬容易贏錢難。十四匹馬匹匹都買，一定贏馬，但要贏錢就沒有那麼容易了。所有馬迷熱衷賽馬，想的是贏錢，不是贏馬。這就成了一個人生的大難題，窮其一生也未必可以解開。所以贏馬和贏錢是兩個不同層次的概念。我的體會，賽馬其實是一種特殊形式的隨機運動。賽馬除了要一匹匹去研究，更要一場場去看。賽馬不是許多單匹馬的簡單相加，故分開去看，無法細究對手的情況，容易只見樹木不見森林。這是許多人眼乾睡濕，仍然難有斬獲的重要原因。我發現香港賽馬很熱鬧，馬迷的狂熱實在無法用語言形容，各種賽馬資訊魚龍混雜，泥沙俱下，貼士滿天飛。然而，真正坐下來一場場研究排位表，深刻研究賽馬學問的能有幾人呢？

　　要學會從系統論的層次研究賽馬，這是我多年研究的核心體會。應該說，賽馬的許多秘密就在排位表及往績表中，排位表是馬會出的牌，是一個完整的局。如果沒有吃透這張牌，贏馬永遠無從談起。我們要用理性分析的方法，去破解這一個局。從我的多年觀察看，香港賽馬研究有兩種模式，這就是「捉路」的模式與理性分析的模式。

　　第一種賽事研究的思路，主要特點是「跟風」和「捉路」。

這是大多數馬迷熱衷的方法。如：

某某名人或某某節目說某匹馬應贏，因此，跟着買；

又如南非幫或澳洲幫已贏了兩場，這下一場機會必大；

某馬一直在落飛；某馬勝後加了 10 分；

選馬的理由各種各樣，讓人無法看到評估的整體認識及理論架構。捉路遊戲是生動多彩的馬場故事的源泉，這些人有輸有贏，但總的來說，贏少輸多。跟風和捉路的日子長了，也積累了一定的馬場經驗。但令馬迷困惑的是：

一、這些經驗會相互矛盾，難以支持最後判斷。真正要下注時，心態依然是迷惑猶豫的，依然是一種賭一把的心情；

二、彩金永遠是那麼豐厚，卻總同自己失之交臂，深沉的失望與深切的希望交替煎熬着；

三、知道賽馬無絕對，贏馬無必然，卻無法把這種認識深化，無法找到一個可以依賴的行為準則。

第二種則是以賠率研究和理性分析為主的模式。主要是研究統計方法及賽馬模式，如各種統計因素、競賽模式類比等研究。應該說這個思路較有用，也是最近大數據專家廣泛使用的思路。

但也存在明顯的缺陷。如統計法是對整體趨勢的研究，並不能作為此情此景，「此在」的投注依據，這理論並沒有「特指」意義。而利用數學方法或模式研究方法也存在許多問題，如對一場馬的影響因素輕重排列判定不清，特別是步速無法確定，對賽馬事件的認識不夠深，以至指導方法出錯。

特別許多人喜歡在統計中濫用數學方法，如利用磅重、

欄位統計換算成馬位數相加減，主觀溝通各種影響因素。對不同質、不可通約的影響因素強求比較。這種統計從理論上看似乎很完美，但跑出來的賽果往往連自己都不知所謂。如最常用的是把騎師分成 100 分，馬狀態分成 100 分隨意加減，此 100 分和彼相加的理論根據是甚麼？騎師和狀態這類截然不同的事物有同質溝通可比的可能嗎？

應該說，所有的方法都有明顯的局限。重要的在於我們用甚麼思維方式去整合這種種錯綜複雜的經驗？賽馬的至高境界是需要通過正確的思維，合理經驗的積累，一步步歷練而成。儘管不存在一個一蹴而就的固定模式幫助人去贏馬，但通過一個步步登高的歷練的台階，可以一步一景去經歷，去領悟，去達到一種大化境界。

而這種境界的達到，首先從研究馬會出的牌開始，從系統研究往績開始，從整體上理解賠率結構，深入分析競賽模式，進行賽事類比，這樣才有經驗的積累。例如在賽績研究中，確定夠爭勝實力的馬，在人馬合拍的情況下，在相關路程和場地上競逐，是同場馬中的爭勝主角，這便是一個選馬的標準。要對這個標準深入比較分析，就要求衡量每一匹馬的規則相互間不矛盾，並可以進一步邏輯符號化，這樣才可以建立一套內在自洽的邏輯分析系統。

僅僅有對賽馬資料的系統整理，是不足以作為投注的可靠依據。我們從天氣預報科學中得到啟示，天氣預報系統建立了衛星觀測體系，以及地面觀測體系和對地形環境等各種影響因素相互關係的基本的物理關係認識，每一種資料都指

示一種趨勢和方向，最終會導致一種計算結果。天氣預報系統作為著名的混沌系統的研究難題，其預報的大概率成功，就在於一系列演算法的配合。

在賽馬中也應該是這樣，可能不存在一個統一的完整的賽馬預測公式，但是會存在一個有效的演算法，尤其是關於投注方式的組合演算法，這就是基於對賽馬大數據的研究。現在每日賽馬，我們從研究賠率結構的變化出發，把排位表的每日預測看成是衛星雲圖，我們稱之為排位雲圖；把各種統計偏好檢驗看是地面觀測站，把賽事模擬計算看成是天氣預報的預測模式計算。

這就是賽馬預測的一個整體系統，它是基於大數據的一個完整的演算法，是許多計算方式的統一體，我們現在需要的是對各環節是相關模式進行更全面深入的研究，並找到可信任的用法。

所有的錯誤，最終都可以歸結為思維方式的錯誤。其實，在賽馬研究中也許有無數的分類系統都是有效的。所以，這樣那樣的分類系統本質上都不重要，那只是你攀上極頂的手杖。通向成功的聖城的路有無數條，沒有人在乎你是步行還是驅車。問題在於你腦中支配你的思維方式：那條你正走的路對嗎？那條路真的通向聖城嗎？你在資料與各種思想痛苦鬥爭的深海裡掙扎，你一定得向上浮，拚命地上浮；游泳反復遇溺的，突然有一天發覺自己可以浮上來了；學踩單車的被摔得鼻青臉腫，但突然悟出那車可以駕馭了。

希望你終於有一天能浮出海面，呼吸到清新自由的空

氣，看見湛藍明亮的天空。理解原來一切都只是形式，一切都只是過程，一切都可以改變，可以揚棄。心魔如陰霾，迅速向兩邊散去，留下的將只是清純的思想，如山中的甘泉，靜靜流淌。這就是賽馬的歷練與開悟。如果還沒有這種感覺，那便定定神，看看自己走的那條路吧，順風只助方向明確的人。

我越來越覺得，在香港社會生活，投注賽馬就是一種修行。如果這種修行能夠真的看透賽馬的本質的話，就可以從贏馬中得到滿足和快樂。要知道，隨機性的大海，是沒有記憶性的大海。不要指望在賽馬中找到一勞永逸的萬能公式，也別指望沉沒的本錢會跑回來。人的智力和錢袋都要量力而行，合理的注碼和期望是快樂和滿足的根源。香港賽馬有三種功能：休閒、修行、投資。馬迷的三種對應身份是賭客、慈善家、投資者；這也是投注者的三種境界。贏馬容易贏錢難，想建立長期的盈利模式，則是一種人生的巨大挑戰。

你本質上不是在同馬場鬥爭，而是在同自己鬥爭。許多人常常做不到的是停止下注，在成功的時候離場。哪怕是一場或者一個賽馬日的觀望。強烈的參與感一次又一次把許多馬迷帶到溝裡去。

投注賽馬其實也是在同市場作鬥爭。同金融市場和股市一樣，我們沒有可能完整描述賽馬過程，市場本質上具有隨機性。但這並不妨礙我們進行認識和討論市場變化，因為可以理解賽馬過程，最重要的是捕捉市場偏差的機會。

金融大鱷索羅斯說：最重要的是正確的量級，而不是正

確的頻率。要押注意外事件。金融市場通常是不可預測的，所以一個投資者需要有各種不同的預先情景假設。市場價格總是錯的，不存在真實的均衡狀態，只在概率有利時投注；不能只是尋求娛樂，把賽馬投注看成賭博，就是一種消費方式，不是投資方式。不能控制自己，有了欲望的滿足、發洩，就沒有了收益，這是公平的。

思考會給誠實的修行帶來啟示，讓你學會如何理解變化。有空該去海濱，去森林，去觀察樹葉的成長、雲彩的形成、小溪的湍流、雪花的形成；也許大自然是最好的老師，她要教給你的是關於變化的永恆真理。B・葛拉漢（Benjamin Graham）曾談到華爾街的股市時說：「大多數最優秀的權威都住在遠離華爾街的地方，臨近清澈的小溪或巍峨的高山。」也許，這話同樣也適用於馬場的有雄心的投注者。所謂為學日增，為道日損，大道至簡，萬法歸一；如果不能用簡潔而明瞭的智慧語言總結賽馬的道理，就還需要進一步修煉與領悟。

努力吧，相信你也一定能飛越奇點，走向投注致勝之路。

嚴忠明

二零一九年秋

# 賽馬與香港

賽馬是香港社會生活的體現，它關乎香港社會的趣味和生活節奏。筆者早年在黃大仙看到，算命先生們如果沒有客人，個個都在看馬報。尖沙咀做西裝的舖頭，師傅也在談論當日的賽馬，餐館的女侍應和銀行職員，個個都對賽馬情報十分熱衷，這使整個社會有一種很好的交流話題，一種意趣盎然的氣氛。

所以我們先說香港賽馬的歷史，談談賽馬在香港社會的作用，普羅大眾為甚麼熱愛賽馬。

## 一、香港開埠，政府高層就直接參與推動賽馬運動，歷史悠久。

賽馬是隨英國人來到香港的。1840 年鴉片戰爭後，香港島被割讓予英國，1845 至 1846 年香港開始有跑馬活動。現

在的香港馬場（編按：指跑馬地馬場，俗稱快活谷馬場）是 1844 年開始修建的，最初建造的，是一條跑道，這跑道建於黃泥涌邊。

黃泥涌是一條圍繞着該處農田的用以灌溉的小涌，經鵝頸澗出海。水是從山上流下來的，由於涌水經常混有黃泥，故名黃泥涌。現時繞着馬場的馬路，稱黃泥涌道，正是黃泥涌的遺跡。

大約在 19 世紀 40 年代中期，黃泥涌馬場開始興建，叫作「快活谷」（Happy Valley），這名字與倫敦附近一處墳場的名字相同，含有「極樂世界」之意。在 1842 年至 1843 年間，不少駐港英軍染上瘧疾而死，死後即葬於黃泥涌的山邊。現在馬場對面仍然是墳場，墳場內有不少墳墓，是早期英軍的葬身地。（編按：1840 年初，政府平整黃泥涌沼澤，用作英軍軍營，但因瘧疾傳染，不少軍人因病身亡，便下葬於黃泥涌峽，故此地被命名為「Happy Valley」。1846 年馬場正式開放後，沿用此名。）

關於香港跑馬歷史的記載，最早見諸文獻的是熱衷賽馬的港督梅含理爵士（任期 1912–1918）所著的《1845 至 1887 年香港小馬與賽馬備忘錄》（*Notes on Pony and Horse Racing in Hong Kong, 1845–1887*）。

據香港最早的一份英文報紙《德臣西報》（*The China Mail*）記載，香港於 1846 年 12 月 17 日至 18 日舉辦了開埠以來的第一場賽馬，賽事命名為「全權盃」，港督戴維斯親往觀賽並為冠軍得主頒發獎盃，場面十分熱鬧。

早期的港督都積極參與賽馬活動。第二任港督戴維斯爵士（任期 1844-1848）於 1846 年出席了香港首屆「全權盃」賽事。繼任港督文咸爵士（任期 1848-1854）亦是位資深馬迷，他的一匹名叫「誘惑」（Temptation）的阿拉伯馬成績卓著，曾出征 1850 年的賽事並奪得桂冠，此後又參加過「廣東盃」並拔得頭籌。文咸爵士在快活谷觀賽時曾親自下場牽頭馬，成為香港首個牽頭馬的港督。

第十五任港督梅含理爵士在香港度過了他的大半生。在出任港督之前，曾在港府先後擔任過多項要職。早在軍校受訓期間，梅含理就已活躍於馬場上。在 1887 年的一次比賽中，他因坐騎撞欄而折斷腿，卻忍着傷痛繼續比賽，最後還是被拋下馬。

梅含理對賽馬的最大貢獻，是記錄了香港早期賽馬歷史，他的著作《1845 年至 1887 年香港小馬與賽馬備忘錄》為後人研究早期香港賽馬歷史提供了詳細的資料。

早期的馬主都是洋人，最為有名的為渣甸爵士。渣甸對賽馬樂此不疲，即使因賽馬而弄傷腿腳亦不願意放棄心頭所愛。渣甸家的馬房就設在距跑馬地不遠的禮頓道附近，渣甸還鼓勵他的雇員養馬或充當業餘騎師，並每年舉辦一次「怡和距離讓賽」，只有渣甸雇員才有資格參加這項比賽。渣甸家族的馬匹在賽場上很容易識別，那些身穿白藍色服裝的騎師胯下坐騎，便是渣甸家族的馬匹。從 1885 年起，渣甸家族的馬匹便交給 John Peel 馬廄管理。

1884 年，在當時的大會堂舉行的一次會議上，34 名與

會人士投票決定成立「正式的賽馬會」，為香港賽馬的發展建立更穩固的根基。香港賽馬會是香港一家非牟利的俱樂部組織，是全球規模最大的賽馬機構之一，以及亞洲最高級的私人會所。作為香港唯一合法的博彩機構，其主要業務為會所經營、速度馬競賽營運、六合彩彩票事務和足彩管理，後三者是主要營收來源。香港的合法賭博，除麻將天九耍樂之外，論歷史悠久就是賭馬了。

## 二、賽馬是香港城市管治的重要手段，是英式生活方式的體現。

香港的賽馬運動，是香港人生活方式的重要特徵。這不光因這項運動已經有了一百多年的歷史，擁有世界上最龐大的賽馬彩池，更因為賽馬其實是香港城市管治的重要手段，故在 1997 年香港回歸中國時，國家對港人的承諾，就是香港社會要「舞照跳，馬照跑，股照炒」，五十年不變。

其實賽馬運動是英國人對幾乎所以殖民地管理的重要措施之一，只是在香港發展得尤為突出。在近代史上，英國對殖民地的統治方式與法國、葡萄牙、西班牙、德意志帝國和比利時等殖民國家不同，法、葡、西等國採取直接統治的方式，盡力將殖民地在政治和經濟上與宗主國結為一體，大力灌輸宗主國的文化與生活方式，以便同化盡可能多的殖民地人民，或者至少也要使被統治民族對統治民族產生密切的認同感，但由於統治者與被統治者界限分明，有時會產生尖銳

的種族矛盾。

　　在英國的殖民地裡，被統治者和統治者之間，雙方的感情上對立得不是太厲害。其中，賽馬就是英國人維護殖民統治最巧妙的方法之一。

　　英國人每到一個新統治的地方，就傳播有組織的賽馬活動，並與當地人共同參與。這樣一來，當地的老百姓就對殖民者的管制多了一份認同感。因為在馬場上，不分國籍，不論貧富，大家都有同一個目的，就是進行賽事投注。有了這個共同的目標，大家就可以說話投機、和睦相處了。何況賭馬在理論上是人人輸贏機會均等，絕對公平。這在相當程度上，模糊了統治者與被統治者之間的界線。賭馬是一種社會性的活動，需要龐大而長期的投資，這也同樣需要全社會合作，維護安定和諧的環境。

　　但香港賽馬發展到今天的規模與方式，是有一個長期的演變歷史的。其實香港賽馬應分為兩個階段：一個階段是純粹的賽馬，另一階段是賭博性的賽馬；其中 1842 年至 1891 年為無賭博性賽期，1891 年起至今是賭博性賽馬期。

　　香港賽馬會之所以獲得政府的信賴和社會的認同，不僅因為其非牟利的運營理念及卓越的工作精神，更源於悠久的公益捐助傳統。

　　賽馬以賭馬的形式體現，這樣才有廣泛與持久的群眾基礎。賭馬是用賽馬的形式進行的一種賭博，沒有賽馬就沒有賭馬。例如 1978 年 1 月 14 日，馬會的馬房工友採取工業行動，不把當日賽跑的馬匹牽到馬場去。是日宣佈停止賽馬，

賭馬也只好停止了。

## 三、賽馬是香港社會財富的第二次分配,是積極有效的社會慈善和福利制度的核心部分。

其實香港賽馬會是一個歷史悠久,管理成功的慈善組織,其目標是致力提供世界最高水準的賽馬、體育及博彩娛樂,同時維持全港最大慈善公益資助機構的地位。並把「竭誠令顧客百分百滿意,對於賽馬觀眾、投注人士、獎券投注者、本會會員、慈善機構、公益團體、香港政府,以至全港市民,都不能有負所望,務必置身全港最備受推崇機構之列」作為其使命。

馬會的慈善事業由香港賽馬會慈善信託基金專責管理。馬會捐款的四大範疇主要包括社會服務、教育培訓、醫藥衛生及康體文化。現在馬會採取了更為積極主動的態度,不斷檢視慈善捐款,對於一些在社會上較為急切的項目,適時提供援手,其中特別以支援弱勢社群為重點。

目前馬會是香港最大的雇主之一,馬會共聘有4000多名全職員工及14000多名兼職員工。除此之外,馬會還是香港特區單一交稅最多的機構,每年納稅約佔港府稅務局總稅收的10%。馬會將全年總投注額的15%左右提成,作為運作和交稅(約為11%),及社會慈善事業(約為4%)。從下表歷年的投注額,可見該款項之鉅。

| 賽馬季 | 投注總額（億） | 賽事次數 | 入場人數（萬） |
|---|---|---|---|
| 2018/2019 | 1248 | 88 | 221 |
| 2017/2018 | 1242 | 88 | 214 |
| 2016/2017 | 1174 | 88 | 216 |
| 2015/2016 | 1061 | 83 | 204 |
| 2014/2015 | 1079 | 83 | 207 |
| 2013/2014 | 1019 | 83 | 201 |
| 2012/2013 | 939 | 83 | 204 |
| 2011/2012 | 861 | 83 | 199 |
| 2010/2011 | 804 | 83 | 191 |
| 2009/2010 | 754 | 83 | 195 |
| 2008/2009 | 668 | 78 | 192 |
| 2007/2008 | 676 | 78 | 192 |
| 2006/2007 | 640 | 78 | 192 |
| 2005/2006 | 600 | 78 | 188 |
| 2004/2005 | 626 | 78 | 193 |
| 2003/2004 | 650 | 78 | 205 |
| 2002/2003 | 714 | 78 | 218 |
| 2001/2002 | 781 | 78 | 235 |
| 2000/2001 | 815 | 78 | 270 |
| 1999/2000 | 834 | 78 | 281 |
| 1998/1999 | 813 | 75 | 288 |
| 1997/1998 | 914 | 75 | 312 |
| 1996/1997 | 923 | 75 | 326 |

2018-2019 賽馬季，香港賽馬投注額再創新高，達 1248 億港元，全季入場人數達 221 萬。煞科戲全日總投注額更高

達 19.66 億元。

　　據估計，目前全球的賽馬投注額為 1000 億歐元（約 8700 億港元）左右，香港賽馬的投注額已佔全球投注額的 10% 以上，常常一個賽馬日的投注額超過一個國家一季的投注額。由此可見香港賽馬的巨大吸引力。

　　可以說，香港賽馬會的錢「取之於民，用之於民」，對社會財富進行了一次再分配，使賽馬在香港的意義早已超越娛樂層面，成為香港豐厚社會福利的重要基石。通過賽馬，香港社會在一種有序的節奏中運作。

　　香港馬會是致力建設更美好社會的世界級機構，而不斷推動馬會同仁努力再創高峰的，正是賽馬的競賽精神和核心價值所在。馬會在社會擔當獨特的角色，恪守高度誠信，秉持專業操守，處事以理為據，藉此維持香港市民對我們的信任和信心。

　　馬會透過香港賽馬會慈善信託基金，為建設更美好香港作貢獻。馬會回應社會需要，所支援的項目涵蓋以下十個範疇，包括藝術文化、教育培訓、長者服務、扶貧救急、環境保護、家庭服務、醫療衛生、復康服務、體育康樂及青年發展。在 2015–16 年度，慈善信託基金的捐款創下紀錄，達 39 億港元，支持 215 個慈善及社區項目，是全球最大慈善捐助機構之一。而 2018–2019 年度，香港賽馬會已交納高達 129.83 億港元的博彩稅，是香港最大的納稅機構。

## 四、香港賽馬是世界城市娛樂生活設計的成功範例，其巧妙的彩池定位策略是其彪炳全球的原因。

香港賽馬的投注方式是全球最受歡迎的，它是介乎於澳門式的完全隨機賭博和困難的六合彩之間中等難度的博彩形式；其複雜又包羅萬象的馬經資訊使馬迷認為，通過自己的努力，可以駕馭隨機性。一般所見的大眾福利性彩票性質單調，像香港的六合彩，中國內地的雙色球、大樂透屬於典型的低中獎率、高平均派彩的數字彩票類型；而中國內地的福彩 3D、排列三屬於中等中獎率、中等平均派彩類型。但香港馬彩彩池卻充分多樣化，幾乎包括了所有難度的彩池，並給投注者一種可以戰勝隨機性的感覺。這就是其市場定位獨特，長盛不衰的原因。

研究香港賽馬設計各彩池的平均派彩、中獎機率，可以看出其中的奧秘。在蔡孟欣的著作《輕鬆玩轉香港賽馬》中，通過對香港賽馬共十二個賽季的資料進行統計，對所有彩池的平均派彩、中獎機率進行了分析，按照平均派彩的升序排列，計算出每種彩池的下注方式數與命中率：

| 彩池 | 命中數 | 派彩金額和 | 平均派彩 | 下注方式數 | 命中率 |
|---|---|---|---|---|---|
| 位置 | 24862 | 834858 | 34 | 14 | 21.4286% |
| 獨贏 | 8308 | 836383 | 101 | 14 | 7.1429% |
| 位置Q | 24845 | 4648754 | 187 | 91 | 3.2967% |
| 連贏 | 8301 | 4584059 | 552 | 91 | 1.0989% |
| 孖寶 | 7283 | 7672161 | 1053 | 196 | 0.5102% |
| 單T | 8294 | 14845865 | 1790 | 364 | 0.2747% |

| 彩池 | 命中數 | 派彩金額和 | 平均派彩 | 下注方式數 | 命中率 |
|---|---|---|---|---|---|
| 四連環 | 5095 | 21757898 | 4270 | 1001 | 0.0999% |
| 三重彩 | 8312 | 89753074 | 10798 | 2184 | 0.0458% |
| 三寶 | 797 | 8812497 | 11057 | 2744 | 0.0364% |
| 孖T | 2076 | 641715048 | 309111 | 132496 | 0.0008% |
| 六環彩 | 660 | 942779531 | 1428454 | 7529536 | 0.0000% |
| 三T | 547 | 4695743116 | 8584540 | 48228544 | 0.0000% |

　　蔡孟欣將平均派彩、中獎機率表繪製成散點圖，從而可以對彩池特點進行分析。

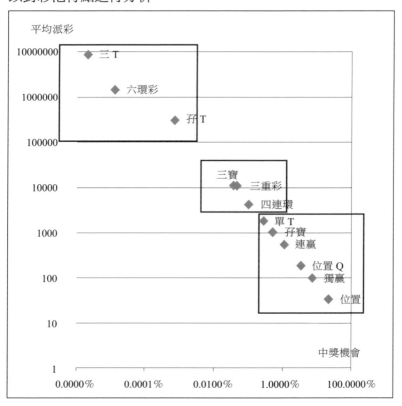

**彩池的平均派彩、中獎機會關係圖**

　　上圖的坐標軸採用對數坐標刻度。在對數坐標中，彩池的中獎機會、平均派彩規律性非常明顯。香港賽馬彩池幾乎覆蓋了各種不同性質的彩池，有中獎率高平均派彩低、也有中獎率低平均派彩高，適合各種不同需求的彩民，可謂包羅萬象。

　　值得注意的是，這種命中率的計算方式，是假設賽馬為按完全隨機的方式進行的。但賽馬同賭場模式還是有很大區別的，投注者對賽馬的正確分析，其實可以大大縮減隨機性，這在後面會討論。

　　目前香港賽馬正在加快全球化的步伐，香港賽馬會在廣東從化的馬場，已經可以舉行正規賽事，儘管目前還不能接受投注；英國廣播機構 At The Races 已開始提供有關香港賽馬的直播節目，愛爾蘭馬迷也可透過 The Irish Field 獲得香港賽馬的資訊，香港賽馬會也通過澳洲的合作夥伴開展賽馬業務。在可預計的將來，尤其隨着現代互聯網技術帶來的無國界一體化發展，香港賽馬將越來越受全球賽馬人士的歡迎，必將成為全球娛樂行業的標誌性專案，成為香港國際化的代表。因此，參與賽馬其實同買賣股票一樣，是一種健康的城市生活方式，無可厚非。唯一不同的是，參加者的眼光決定不同的結果，輸者無形中在為社會做公益事業，贏者也許可以在社會上多一個安身立命的地方。

【參考文獻】

1.《香港賽馬繽紛史》文史組 中國文史出版社　2003 年版

2.《香港史》Frank Welsh 中央編譯出版社　2007 年版

3. 香港賽馬會官方網頁 http://www.hkjc.com

# The Alchemy of
# Hongkong Horseracing

上 篇

賽馬智算篇

第一章

# 排位表的奥秘

對於香港馬迷來說，賽馬是有節奏的。一般每週兩次賽馬，週末多在沙田白天賽馬，週三在快活谷夜晚賽馬。現今每季多達 88 次的賽馬日，除了極少的節假日以外，幾乎每週都有賽事。

週末的賽事，一般會在週五的報紙刊出賽馬的排位表和詳細往績，週二的報紙則會刊出週三在快活谷賽事的排位表和往績。但專業馬報的資訊會更早一些。此外還有電視相關節目和賽馬的網站上，各種操練、評述、血統等消息報導和介紹，這就是馬迷的精神食糧。所以幾乎每天在地鐵、餐館和街角花園，處處是拿着筆在點點畫畫，潛心研究，或者收聽廣播的人。

但如果你問他們對排位表和往績是如何看的？他們大多笑笑說，根據自己的經驗和喜好選擇，並沒有甚麼一定的規則。投注站裡人山人海，在馬匹衝刺時更是人聲鼎沸，但跑完總是一片唏噓，投注站裡地上廢棄的彩票像雪片一樣，鋪滿一地。這就是普通馬迷的投注現狀，他們常常迷失在資料的大海中。

如果說每日的賽馬是一部大戲的話，這大戲的導演就是馬會，而排位表就是馬會的大戲劇本。這個劇本的產生，是受馬會一系列非常嚴格的原則所約束，因此排位表的內涵值得每一個馬迷深究。

首先要明白，香港賽馬是按馬匹評分分班進行排位的，使用的是讓磅制，即每一分等於一磅的重量。每場馬沙田最多 14 匹，快活谷最多 12 匹，故每場馬之間的評分差，基本

控制在 25 分左右。

　　馬會的原則，是讓每場賽事在公平和機會均等的情況下進行比賽。因此利用讓磅的制度，使所有的馬實力接近。其次，每匹參賽馬必須健康，試閘正常，如果達不到要求，會隨時要求退出比賽。

　　因此通過對馬會這些內在標準的了解，我們可以總結出一系列有關排位表認識的基本特徵，可以成為我們研究排位表的指南。

　　以下表格即是一場在快活谷舉行的五班 2200m 賽事的排位表。該表格列出了該場馬的場次、評分、馬號、馬名、騎師、配件、負磅、檔位、馬房和年齡等主要資訊。

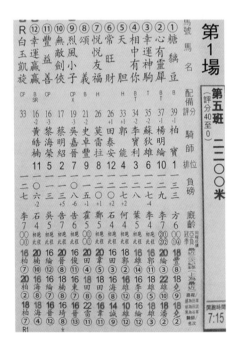

可以說，這每一個因素，都是賽馬複雜系統中的一個有機組成部分，都不是孤立存在的元素。我們可以對這些要素總結成一些重要的賽馬常識。

## 一、排位資格與出閘資格

在讓磅賽中一場賽馬多則 14 匹馬，少則 10 匹左右，馬會利用評分和加減磅等調整手段，力求達到如下效果：

- 利用體現評分差異的負磅，使各匹馬具有同等的取勝機會；
- 儘量讓不同質、不同類、不同性能的馬共處，使混亂度最大。通過混亂度調節賽事可預測的難度。

作為基本前提和馬會的保障措施，那些列於排位表上的同場馬所具有的含義是皆有同樣的排位資格。由此，我們列出第一個基本的重要概念：排位資格。

## 1. 排位資格

對於具有同等排位資格的馬，馬會的工作實際上向我們作了如下保證：

- 一般同場賽事的馬匹評分將收窄至實際不相差一個班或 25 分左右的範圍內；按標準班差統計，不超過 2-3 個馬位。
- 通過一分一磅調整評分，從統計意義上使實力基本相同。

　　因此在同場競逐的馬，作為爭勝的條件，過分研究其評分和負磅，對賽果研究並無長期有效的統計意義。

　　儘管評分在平磅賽中的確有價值，負磅對 ≤ 1200m 的短途和 ≥1800m 的長途賽事的確有一定影響，但在處理中一般不再過分考慮此因素，至少不必優先考察此因素。馬會的出牌方式，不可能在此因素上留下較大的統計偏差，因此我們其實在此問題上，並無多少深入分析的餘地。

　　如以上表顯示的排位表為例，該場排位表顯示，1 號與 12 號評分相差 13 分，由於一個班次評分差異為 20 分，故該場賽馬是一個班次內的賽事，按班級標準時間計算，實力差不會超過 2 到 3 個馬位。馬會以多 1 分即多負 1 磅的安排，基本上拉平了所有馬的實力差距。

## 2. 出閘資格

　　馬會允許一匹馬出閘，參與是場競逐，我們稱之為具有出閘資格。同樣，出閘資格也具有非常豐富的內涵。應該說，凡不影響馬匹出閘的因素，都不能必然地匯出任何確定的結論。如馬匹閘前出汗，並未影響其出閘資格，便不能輕易否定其爭勝能力。事實上，也有不少出汗馬依然有好表現。出閘資格是馬會不言而喻，給我們的另一項保障投注人利益的方式：

● 具有出閘資格的馬，其健康在絕大多數情況下是有保證的，如馬匹有明顯瑕疵，馬會會取消其出閘資格，我們必須相信馬會的專業性和公正性。

- 那些以長短肥瘦之類評說馬匹狀態的理論，類似選美，多為皮相之談，並不具有實際的實力分析意義。同人類競跑一樣，並非長得靚的人，最有款有型的人便是跑得最快的人，這最靚與跑得快之間並無必然的聯繫。由時時可見的終點激烈競逐鏡頭可見，其實80%以上的馬都是有相當的狀態。由馬匹的細微動作為下注理由的投注，純屬幻覺，錯多贏少。

- 對於具有出閘資格的馬，由於隨後的走位及競逐情形我們無法確知，因此每馬都有可能勝出，並不在於賠率的高低，因為馬與馬之間的實際能力之差，一般來說並沒有我們想像的那麼大；沒有任何一匹馬的實力有我們相信的那麼超卓。不然它不應該安排在此競逐。

- 同樣，任何一匹具有某種明顯特質的馬都有可能落敗，而因為競逐過程我們不能確知，常常接近於隨機攪拌，競逐失敗是司空見慣的事件。

理解排位資格和出閘資格使我們保持一種對賽馬事件的理性的平常心。是我們對馬會的公平和合理原則的認可，這可以幫助我們對陰謀論有相當的免疫能力，從而從整體上正確理解賽馬。

## 二、排位表的骰面資訊問題

馬會在排位表中除了考慮以評分和負磅來平衡競賽實力差異這一關鍵手段外，還包含了從騎師、配件、負磅、檔位到

馬房和年齡的許多複雜資訊，但如果評分和負磅基本消除了個體統計差異，賽馬的優劣就取決於賽馬過程的走位機遇，有如幾粒骰子在隨機攪拌，其結果等同骰子表面的大小、顏色等資訊，與賽事結果之間並無必然聯繫。也就是說，通過骰面信息的複雜計算，不能夠計算出攪拌的最終結果。

因此，有一種較冷靜的觀點認為，香港賽馬排位表所列出的這些資訊大多是多餘、無效的垃圾資訊。就像賭場所搖晃的骰子一樣，其表面也可以讀出大小、點數、顏色、角度或其他複雜的資訊，但是這些資訊其實對結果沒有任何影響，無論進行如何複雜的計算，其結果都只能是隨機的，因此我們把這種資訊稱為骰面信息。

骰子運動的隨機性：骰面信息的複雜計算，無法解釋最終結果。

喜歡文學的人也許知道，諾貝爾文學獎得主、著名作家海明威（E.M. Hemingway, 1899–1961）喜歡賽馬，他便抱持這種觀點。他常對人說：「你看賽馬嗎？你看馬經，那你就掌握虛構的真諦了。」在他看來，馬經是一種虛構，是一個邏

輯關係並不清楚的故事。表面資訊同現實賽馬過程並無明顯的邏輯關聯。在複雜和虛構的關聯裡尋找真相，這就是許多人賽馬研究的日常生活。

所有賽馬的往績紀錄，通過馬會進行排位形成排位表以後，在賠率的計算之中，其實全部都已經變成了隨機數據。賽馬的過程其實是一個隨機數的發生器，是一個按一定模式概率化分佈的過程。

這從建立賽馬的數學模型看，是有一定的道理的。我們曾經做過各種各樣的研究，各種排序法如對狀態進行排序，按專家評述統計建立的指標系統，以及各種對馬房、騎師和序號進行的排序，但是從來沒有一種賽馬的結果，同這些排序理論長期相吻合，這就是說，幾乎沒有一種可靠的理論能夠長期預測賽馬的過程和結果。

這種探討的確對排位表中信息進行計算的有效性提出了挑戰。長期以來，人們對賽馬的方法研究一直在變化，其思路主要是通過排位表內包含的賽績進行研究，希望找到一群優勝的因素，然後綜合進行評價。人們力圖尋找一個優勝的群體，試圖進行各種分類計算，然後找到一個公式，能夠說明賽馬過程。但基本上都不成功，方法改變了，但輸錢的節奏並沒有變化。由此不少人認為，賽馬也是一個隨機的模式，同賭場搖骰子的過程本質上是一樣的，同彩票一樣，結果是隨機的。所有骰面信息都沒有真正的計算價值。

把排位表中信息看成骰面信息的思路，是有啟發和價值的，它讓我們站得更遠一點，從整體上看賽馬。

　　進行大數據建模的人士，需要從大自然的運動形式中，找到一個可以借鑑，用數學和物理方程可以解釋的相類似形式，但除了人類的體育競跑模式以外，賽馬問題涉及到人與馬的複雜關係，有專家就曾談到這種想法：其實所有數學計算的方式可能都不適合於賽馬的混沌過程。賽跑更像是一種湧動翻滾現象，它只按自己內在的混沌模式運動，就好比水在沙地上奔跑，跑在前面的消失以後，後面的又湧上，它是一種湧動現象，很難評估哪個水滴更有實力，在某個節點上最後面的可能會翻到前面浮出來，而跑在最前面的很有可能在某種節奏之下又變成最後面的。因此沒有單一的指標可以對這種立體性的過程進行描述，往往前者變成後者，後者變成前者，底層翻轉，各向離散。各種排序方式都無法同賽果之間形成一一對應的聯繫，這說明它的運動規律在目前人類的認知能力之外，因此一般計算的思維方式可能是徹底錯誤的。

　　從系統特徵總結，海浪湧動比喻更形象：賽馬模式化的這個過程像海浪般的湧動，其變化的節奏隨時可以使前者變成後者，後者變成前者，而且是整體的一起變化移動。這使得靠單一指標比較兩者之間能力的可能性不存在。這種立體的運動，沒有明確的描述方式，也不完全是實力競爭的結果，它受制於整體的相變和相位移，是隨機搖動的結果，一個因素將影響整體的變化，整體因素又反過來作用於每一個因素，複雜回饋、相互牽制、相互作用、任意終結。

　　這些討論對普通馬迷來說，可能較為複雜，超出了知識理解的限度。但我們可以記住，排位表的許多資訊，可能就

是一些迷惑人的骰面資訊，並不像表面顯示的那樣可靠或者
靠譜，這對我們破除執念是有極大的幫助的。

## 三、劇場效果與排位雲圖

　　馬會的每日賽馬安排，一般少則 8 場，多則 10 到 11
場，每場均提前公佈排位表，連續多場的排位表就是馬會安
排的是日節目清單。仔細研究一個賽馬日的排位表安排，會
發現其內在的結構，有序曲、高潮、過渡、尾聲、回味等章
節，有如高爾夫球場 18 洞的設計原理。有趣刺激、高潮迭
起、出人意料、回味無窮。

　　資深馬迷無不由此體會，馬會的編排真是一等一的高
明，他們是體驗經濟的設計者，是著名的連續劇導演。排位表
是一種高明的設計藝術，編排者深知馬性和人性，可以做到讓
賽馬過程高潮迭起，危機四伏，看似平淡，實則暗湧不斷。

　　我們可以把這個變化過程數據化，這就是所謂的排位雲
圖，其作用就像天氣預報的衛星雲圖一樣，可以幫助我們判
斷每日賽事的變化趨勢。但賽前主要以賠率結構的變化為判
斷依據，我們對賠率結構變化問題的討論，將在後面論述。

### 1. 排位雲圖的基本處理方法
　　排位雲圖可以有很多種類，從總體上反映賽事趨勢的預
測圖均可以看成是這一類圖。如果以每天的連贏 Q 派彩作為
標準，排位雲圖的基本處理方法如下：

把 Q ≤ $600 標為 0

把 Q 在 $600–$1000 之間標為 1

把 Q≥$1000 標為 2

研究每日的派彩週期變化，就會發現，賽馬是一個不斷推出高潮的驚險體驗過程，如何設計這一過程，促進馬迷投注，是排位過程的重要考慮因素。如 2018–2019 年馬季最後兩次賽馬的排位雲圖可表述如下：

2019 年 7 月 10 日　　快活谷　　　0-0-0-1-0-0-0-0

2019 年 7 月 14 日　　沙田煞科戲　0-2-1-0-0-0-0-2-1-0

## 2. 排位雲圖案例

本書第一版曾披露了排位雲圖分析方法，結果引起讀者強烈興趣。**最近的統計發現，這個編排規律在 2018-2019 年全季並無大的變化，但尾場爆冷的機會有增加的趨勢。**

其中如較早的案例分析如下：

2017 年 5 月 13 日沙田該場賽事在第一場新馬賽事出完熱門賽果後，即在第二場四班 1400m 賽事，爆出驚人的連贏 Q = $3210，產生了讓投注者為之一震的效果，可以看成是馬會鼓勵投注的一個巨大的廣告，但隨後的賽事雖然小有高潮，卻較為平淡。

2017 年 5 月 24 日快活谷的賽事，是一次沉悶平淡的賽事。而 2017 年 6 月 7 日快活谷的賽事有成為另一個極端，連連爆冷，相信大部分的馬迷都是損手爛腳了。但往往冷門賽果會激發馬迷對賽馬機理的狂熱研究，希望有一種理論能夠

捕捉冷馬。

　　2017年6月7日快活谷和2017年6月11日沙田兩場賽事節奏較佳，就像經過精心安排的戲劇，高潮總在平淡後。

　　**從2017年最後20日草地賽事統計的香港賽馬的爆冷頻率，爆冷總數共達41次**；其中達到2級程度，Q派彩過千元的居然有20次之多。**這說明每日有二次爆冷的機會，其中平均就有一次爆大冷門**。Q尚且如此，其三重彩和四重彩就更加可觀。

　　這說明公眾馬迷喜歡過分追捧熱門，但其實這都是隨機安排的結果。統計顯示有較大的概率，馬會的編排在有大彩池的4、5、6場次和尾場，會安排爆冷的賽事。這應該成為馬迷重點研究的場次。馬迷如果能精心研究馬會的每日編排思路，並進行合理投注，就真的成為了賽馬投注的策略博弈者。

　　可以說，排位雲圖是投注者制定每個賽馬日方略的依據。馬會編排賽事有其內在的邏輯，馬房的每日排兵佈陣也有一定的戰略，騎師的出擊往往也是好像看過日子一樣，贏馬如猛虎下山，日行幾善；輸馬如夢遊車河，死灰吹不起。故賽馬之日，對排位雲圖來一番深思熟慮，會有大局在握，成竹在胸的感悟。

　　又如2018年9月3日快活谷跑八場夜馬，其排位雲圖以Q派彩的統計如下：

　　2018年9月3日　　　快活谷　　　0-0-0-0-0-1-0-0

　　通過該日賽事模擬分析，賽前認為賽事高潮應該在4、

5、6 大彩池場次，結果在第六場爆出獨贏冷馬**勇敢傳說**，Q 派彩達 $996.5，筆者當日因為大膽拖冷馬而中連贏，相當和味。儘管該日還中了多場連贏，還因為太熱門，根本無利可圖。因此，賽前研究場次編排，找到重心投注場次，是決定該日投注盈利性的重要環節。

經過 2018-2019 年馬季，排位雲圖依然在神奇地幫助馬迷判斷當日賽事的冷熱變化，藉以佈局投注籌碼，案例不勝枚舉，讀者可以按同樣是分析方式進行總結。如 2018-2019 年馬季最後兩次賽馬的排位雲圖如下：

2019 年 7 月 10 日　　快活谷　　　　0-0-0-1-0-0-0-0

2019 年 7 月 14 日　　沙田煞科戲　　0-2-1-0-0-0-0-2-1-0

快活谷的最後一次賽事，相對平淡，很難有大的收益。但 2019 年 7 月 14 日沙田煞科戲堪稱本季的壓軸戲演出，故頭尾均有高潮，臨場結合更加細緻的賠率結構分析，不難找到部分爆冷場次，就不失為出擊的良機。

# 第二章

# 往績的結構性研究

　　往績研究幾乎是賽馬研究中最困難和最有爭議的部分。人們對往績的看法可以分為截然不同的兩派。

　　一種觀點認為，研究透了賽馬的往績基本上就可以了解賽馬的全過程，往績研究是解開賽馬秘密的鑰匙。因此，所有的評分研究派，各種速度研究派，各種跑法與模擬研究派，利用大數據進行數理統計派幾乎都是往績研究的實踐者，他們通過各種資料挖礦，希望找到一種可行的賽馬評估模式。

　　另一種觀點則站在隨機運動的角度，對往績的價值看得非常低，同澳門賭場的骰子表面的資訊一樣，賽馬的往績也只不過是一些表面無法進行運算、沒有判斷價值的資訊。賽馬的過程是一個混沌的運動過程，其原因和結果之間，並沒有一一對應的關係，賽場微小情況的變化，將嚴重導致結果的偏移，往績與賽馬結果之間的相關性較小，賽馬從本質上是很難預測的。

　　老實說，這兩種觀點都有一定的道理。歷史的確證明，即使身為騎師、練馬師或馬主，對一匹馬再了解，也難以預測它是否可以勝出。這說明往績只能作為參考，而不能作為唯一的依據。另一方面，如果缺乏對往績的了解，僅僅依靠一些數學模型進行賽馬投注，往往可投注的對象太多，無法對有關馬匹進行刪除，也是勝少輸多，前景黯淡。

　　因此真正客觀的看法，應該是將兩種觀點結合起來。只有在吃透了往績的情況下，進行相關數學模型研究，才有可能找到一些有一定參考價值的突破口。完全用一個公式表

述和理解賽馬過程，看來是不大可能的。但特殊的情況和例
證，卻是實實在在存在的，這就是賽馬研究可能達到的最好
效果。

　　由於賽馬的往績，是在不同的場地路程和情形下進行
的，涉及到不同的年齡階段和時間變化，通過多年的實踐，
我們主張要對往績進行符號化或數據化處理。這是往績研
究，走向真正科學化的關鍵一步。

　　以下列出的是一號馬**糖藕豆**的往績表（見 41 頁）。要
解讀這張表，必須得對賽馬評估的一些常識有非常清楚的了
解。也就是說，需要對賽馬問題的背景知識進行系統的研
究，這些知識包括跑道的特點、標準時間、配件改變、人馬
合拍、實力評估等一系列的因素，並要求按一定的規則進行
符號化處理。

　　對往績進行符號化處理，是目前大數據系統研究的基本要
求。因為符號化的賽績可以進行同類合併計算，可以形成數學
模型。香港老一代的馬迷，熱衷於看帶、欄邊觀察看晨操，網
絡一代的馬迷覺得太辛苦，寧願在電腦上構思複雜的演算法，
這已經成為一種潮流。相信會把賽馬研究推向新的境界。

　　往績的研究，其實最終會推出一個對賽馬結構的認識，
通過分階段、層次的深入研究，會發現其實所有賽馬都存在
狀態能力的週期性和結構性，馬房的出擊安排也存在操練和
出擊的信號，存在一定的週期性和結構性，同樣，騎師也有
出擊週期性特點。這類閱讀和研究，會鍛煉我們在馬場上的
直覺。如果我們能借助大數據處理，找到一些可以使用的數

學模型的話,那麼往績研究將大大提升刪馬的能力,使數學模型研究如虎添翼,給我們增加很強的信心。

我們的經驗,對賽馬往績的研究不能僅僅停留在表面的資訊,要充分考慮馬會編排的特點和指導思想。例如,馬會為了達到戲劇性的效果,經常會在第六場安排四五班馬的弱組,進行中距離的賽事,穩定的明星馬不多,爆冷的機會非常之大,此時還會安排 52 分的 PPG 插班馬參賽,這些新馬幾乎沒有任何往績資料,但往往就是爆冷的種子,所以見人所未見,揣測馬會的安排,也是對排位表和往績研究的一種功力,這需要多年的反復練習才能真正領會。許多處理往績資料的技術專家,往往對新馬插班問題的大感頭痛,就是對排位表或往績缺乏整體性系統性研究造成的。

以下,我們總結了關於往績研究的一些基本常識和方法,並力圖用符號化進行表述,這對後面進行模擬研究會有很好的效果。

## 一、往績表的處理方法

對普羅馬迷而言,追求馬報以外更多賽馬資訊是不現實的,時間和精力都不允許,而十分有限的賽馬書籍往往立論於一夜暴富,有許多缺乏理論基礎的天馬行空式臆想,沒有現實選擇與投注的指導意義。因此,認識刨馬、研究排位表及往績表,自然是馬迷的首選。但排位表中的往績研究讓許多馬迷深感困惑,主要表現在:

## ① 糖黍豆
Sweet Bean

馬主：梁昌明

| 寶 方嘉柏 | | B | I檔 |
|---|---|---|---|

133　39分-1　最佳時間123.16 C五班第124 莫雷拉 30分6檔

連6場 賽2013自新 （2.19.42）3-1%勁量袷領賽▲8.1倍

+ 205夜23江16.3 谷1800 好輸1031.5（40-0）　莫雷拉131 方36 B　11①7 9 4 2% 2.8 2.5 1.51.82 24.37 1.52.26 23.73 大寶蘭
345夜18江1丁 田1800 泥好1015.5（40-0）　寶 潤128 方32 B　14⑦11 11 10 1細蘭 21 12 1.50.01 24.83 1.50.01 24.17 有車勁
383夜 22江17 A 谷2200 好快1018.5（40-0）　寶 潤132 方38 B　12⑨10 10 10 12 29 20 23 2.19.17 25.45 2.23.80 28.92 恭喜喜喜
454夜 13江17 田1800 泥好1023.5（40-0）　何澤先129 方38 B　14③9 11 9 2% 16 21 1.49.80 24.51 1.49.90 24.01 特乖
555　9江17 C 田1800 好快1003.5（40-0）　史卓豐133 方40 B　14細14 14 14 8.6% 29 40 1.48.57 23.12 1.49.60 23.23 皇帝缺命

【賽後評語】尚未公布

【近25優，（外地）】89201768441712／S3006430627

【上名騎師】柏4①，巫13③，雷7⑤，潘2①，潘5①

## ② 心有靈犀
Telephatia

楊明綸 李易達

129　37分-1　紐7檔 賽2012自新 （2.16.84）1+½ 多多心得 飛翔屋 4.2倍

馬主：朱文忠

| | | B | T | 10檔 |
|---|---|---|---|---|

297 1①1b2　田2000 好快1077.5（40-0）　潘 頓130 李37 BT　13⑧9 9 7 7.6 7.5 7.9 2.03.16 24.96 2.04.13 24.85 貓錦樹
409 11②17c3　田1800 好快1079.5（40-0）　潘 頓131 李37 BT　14①7 6 5 2½ 7.7 5.8 1.47.99 24.33 1.48.24 23.98 車麗再現
383夜 22②17 A 谷2200 好地1079.5（40-0）　楊明綸127 李35 BT　12②7 8 5 2 % 4.2 4.4 2.19.17 25.45 2.19.29 25.05 恭喜喜喜
485 12③17c3 田2200 好地1084.4（60-35）　蘇連雄111 李38 BT　11①5 3 5 10 8% 19 39 2.17.24 23.43 2.18.58 24.53 車麗再現
517 26③17a3 田2000 好快1076.5（40-0）　楊明綸129 李38 BT　11⑦11 9 3 2 10 10 2.05.01 24.16 2.05.33 24.20 財歡笑

【賽後評語】遙居於後，開始發力上前，二百米處有競爭勝，接近終點時未能保持走勢。

【近勝日期】20④15（722天）43分

【上名騎師】綸18⑧，潘4②【近勝日期】20④15（722天）43分

- 為甚麼一匹上賽包尾，且輸十幾個馬位的馬，在相隔極短的時間再出，結果卻可以鹹魚翻身，後上如箭；
- 為甚麼上賽大勝對手的馬，隨後再出卻跑得無影無蹤？
- 一匹從無賽績的 4 歲馬，怎麼可以毫無跡象地突然勝出呢？

我們知道，按標準時間計算，上下兩班的班差 ≤ 0.4 秒，也就是在於 2 個馬位左右，從邏輯上講，同班馬競逐實力決不至相差 10 個 8 個馬位以上，如下次出賽又反過來贏幾個馬位，則更不合邏輯。這種困惑使許多馬迷深感排位表及馬之往績表毫無邏輯和毫無理性可言，甚至望而卻步。

因此，科學地研究排位表，同時消除往績表內在的自相矛盾的內容，進行有效地歸納總結，便是賽馬的首要問題。

首先，讓我們說明一些往績表中分析所用的基本概念。排位表的核心內容是看通往賽表，根據我們多年的研究工作，對馬匹進行技術性分類。

## 1. 馬匹分類

根據馬匹的成長性和賽馬訓練的經驗，可列出如下有效的分類：

- 對年齡 ≤ 4 歲，在港以往參賽次數 f ≤ 12 次的馬，定義為 Y；這類馬尚具可期望的相當的成長性，這種成長性會表現在對路程的突破，對新賽道的適應，對新班次的適應等各個方面。

- 對已具有 f > 12 次作賽經驗，且年齡 ≥5 歲的馬，成長性和突破已往表現的能力相對已較弱，記為 y；

- 對初次出賽，轉廄初出，久休初出，從未在此類場地或相關路程內競跑的馬，定義為 N；這類馬是不明物體。尚難對其能力妄加猜度。

我們在處理了大量的賽績後發現，Y/y/N 三類馬分屬不同的類，各具特點，互相很難通約；但同類間的比較則是可能的。

上表中的一號馬**糖黐豆**和二號馬**心有靈犀**均為 y 類馬。

## 2. 馬匹跑法分類

按照一般慣例，我們也將馬的跑法分成三類：

- 前領靠欄快放（Front-running by Railing）記為 Fr；

- 跟放突圍伺機爭勝（Hard-pressed by stalking）記為 Hp；

- 後上取勝（Strong-closing by stretch-running）記為 Sc；

每馬慣常使用的跑法，可從賽績表中看出：

前速快，走位常在 1、2、3 位的馬多為 Fr；

走位徘徊在 1 → 5 位間的均速馬多為 Hp；

後勁凌厲，從馬群中後位直衝而至的馬多為 Sc；

在衡量一場賽事中馬匹將採用的跑法時，依據的標準：

○ 一般以騎師習慣跑法，場地利於何種跑法為準；

○ 此馬歷史上最佳跑法，並以此作為評估標準。

理由是：如果馬不以其歷史上最佳跑法競逐，將大大降低其爭勝能力，是騎師和馬房動機不明的選擇，可不予考慮。

上表中的一號馬**糖藕豆**為 Sc 馬，二號馬**心有靈犀**多為 Hp 馬。

## 3. 馬匹狀態分類

觀察表明，一匹明顯在狀態的馬，在賽績中可能有三種表現形式：

- 一直領放超過 400m 以上；
- 後上一段，超越多匹馬；
- 同頭馬跑得很近，不負於 3 個馬位以上；

對於以上三種形式佔其一者，我們記為 V＋，以表示此馬在狀態；如不在此列，則示為 v′。凡 V+ 狀態的馬如果落敗，常常不是因為狀態差，而是步速和走位等其他原因。

上表中的一號馬**糖藕豆**的 383 場為 v′ 馬，二號馬**心有靈犀**的 485 場也為 v′ 馬。

## 4. 馬匹佩件改變

馬匹特殊改變及手法是對馬匹連續狀態的中斷，具有相當重要的意義，這些特殊改變可記為 Sp（Special change）包括：

- 馬匹首次及再次戴眼罩、頭罩、開縫眼罩，單邊眼罩及綁脷或除去這些配件等，其中以初戴眼罩影響最大；
- 馬匹首次出賽，轉廄初出，久休初出；
- 馬房採用高強度適應訓練法，在較長路程練兵，在較短路程發難出擊；記為 L-S 手法；L-S 手法對 Fr 跑法

的馬在短途特別有效；

上表中的二號馬**心有靈犀**的 205 場有 Sp 重帶眼罩變化。

## 5. 寓操於賽

回到往績表，我們通過分析馬匹的理論上的差別，定義如下情形的賽績為操練（ex）：

- 所負頭馬超過 7 個馬位以上；
- 所賽名次超過 8 名以外。

ex 的定義具有特別重要的意義，它是整個往績表變得可以理解的關鍵。它的含義在於，此馬能夠連續參與比賽，極有可能在態，只不過偶然致敗，本次出賽可以看成是一次操練；ex 可以把上一次賽事的狀態向下一次傳遞。

我們不難發現，在大多數情況下，對單次賽績的描述；ex 從一個週期看，則可以溝通上下次賽績，可以看成是一次非作戰狀態的操練。

上表中的一號馬**糖藕豆**的 383 場為 v′ 馬，二號馬**心有靈犀**的 485 場也為 v′ 馬，均為 ex 寓操於賽。

## 6. 連續狀態

對於今次出賽與上次出賽時間不超過 45 天的馬，我們認為其處於連續作賽狀態，記為 con，表示該馬匹出賽和操練均處於正常狀態，反之則計為 dc。

有了以上一系列對於往績表相關內容的定義，往績表的內容就會變得明瞭而清晰，分析才有可依據的內容。

上表中的一號馬**糖黐豆**和二號馬**心有靈犀**其出賽節奏均正常，基本上是每月出賽一到二次，記為 con。但**心有靈犀**從上季的六月到本季九月開鑼出賽，狀態為 dc，期間是休暑假，但往往通過一個賽事停頓，馬匹狀態會出現全新的面目。故狀態為 dc 有時會出現脫胎換骨的變化。

## 二、馬匹能力評估要素

### 1. 相關路程

馬匹對路程的適應性，是香港評馬人最為重視的問題之一。

一般人們把香港馬場的路程區分為：

- 1000m–1200m，短途賽事；
- 1400m–1800m，為中途賽事；
- 大於 1800m 為長途賽事；
- 沙田全天候跑道賽事。

這種區分大致是據馬匹的血統和往績判定的。

馬會在編排賽事時要力求平衡所有馬的競爭力，練馬師對路程有自己的領悟和把握。但我們做賽事研究不同，需要把賽事過程作為一個複雜系統看待，要力求尋找同質同類可通約的關係。為了使馬匹在不同路程上的表現，從概率穩定上可以理解，我們對大量的資料進行分類分析處理以後，發現有關跑道和路程的相關因素由以下原因支配：

o 草地與泥地跑道是性能不同的跑道，在沒有往績支持

前，不能妄判馬兒對跑道的適應性；

○ 快活谷跑道和沙田跑道也存在很大區別，儘管有半數以上的馬兩者都可以適應，但對年輕馬適應谷地跑道仍須有作賽經驗積累的過程；

○ 跑道的彎位可能是影響馬匹適應和走位的關鍵因素。分析顯示，弧路數（一個彎位數 = 二個弧路數）是影響馬匹適應的基本因素，馬匹的相關路程概念即是建立在弧路數基礎上的。

我們騎馬的經驗表明，<u>馬對場地環境相當敏感，對陌生的環境相當警覺，對熟悉的環境有明顯的記憶性，對習慣了的競跑模式也很難遺忘，許多馬尤其對望空很興奮，會自動加速。對平常習慣了的發力點會有記憶，也會自行發力。</u>

此外，賽馬屬於大質量物體的高速運動，有過開車經驗的人士很易理解這點，車輛在高速轉彎時會產生強烈的離心力。騎馬也是這樣，馬匹在轉彎時會有明顯的離心力，如果駕馭不好，會人馬角力，很難跑直。因此彎位越多，駕馭的難度越大，尤其有些馬在國外適應了左轉場地，在香港要適應右轉場地，對騎師和馬匹的合作要求越高。賽事跑道因為存在沙田和快活谷的區別，又有上下坡的區別，因此用弧道數比彎位數能更準確說明跑道難度特徵。

○ 對於在同類場地作賽的馬匹，如果具有大致相同的弧度數，則馬匹對此範圍內的路程均能適應，不能因為馬匹往績中敗北而輕易放棄，這是經常爆冷的原因。

可以總結相關路程因素如下表：

| 場地 | 路程範圍 | 弧道數 | 説明 |
|------|----------|--------|------|
| 沙田 | 1000 | 直路 | 不須轉彎 |
| 沙田 | 1200-1800 | 2 | ±200m為相關路程 |
| 谷地 | 1000 | 2 | 可與沙田1200m相若 |
| 谷地 | 1200 | 3 | 較難賽事 |
| 谷地 | 1650-1800 | 4 | 最難賽事 |
| 全天候 | 1650-1800 | 4 | 跑道平坦 |

**相關路程分類**

　　此相關路程的結論儘管同許多馬評家的血統論不相同，其實主要是對馬匹的當下適應能力的考量。路程差異的存在，不斷被馬場的爆冷事實所證實，馬迷不難在每次賽事中找到相關實例。

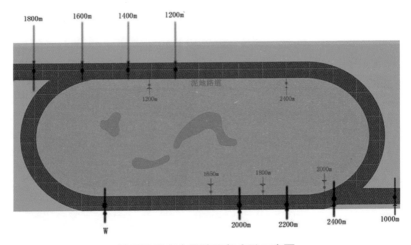

**沙田跑道各主要路程起步點示意圖**

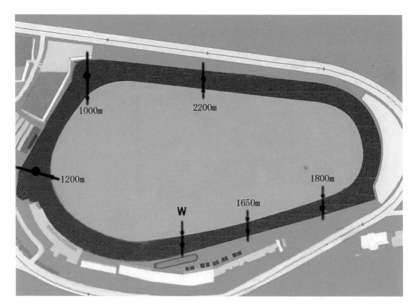

**快活谷跑道各主要路程起步點示意圖**

## 2. 亞競爭狀態指標

　　亞競爭狀態指標是指那些從概率研究中處在極低取勝水準的指標。也就是參賽馬匹在選擇中優先出局的指標。這是由系統的不平衡和馬匹狀態參差引起的。如果每場賽事中，可以合邏輯地刪除一些不在競爭狀態的馬匹，將使每場賽事的同質同類比較相對簡化。

　　這些亞競爭狀態指標包括：

● 場地因素：如果馬匹連續多次在泥、黏雨地有表現，突然轉跑草地，會因其評分驟增，又在適應不同場地，會導致其競爭力大減，以見習騎師主韁較多，此時馬房可能在部署減分；

- 馬匹初出：初出或初插班馬匹同樣對龍爭虎鬥的競逐過程有一個適應期。馬匹要克服的障礙包括：對場地的適應，對其他馬匹的干擾和影響的適應，對騎師激烈的催策的適應。因此，除非由大師傅主韁的十分純熟的馬，如果根據試閘紀錄進行分析，許多可列入亞競爭狀態馬匹；

- 操練因素：按一般的統計資料，健康正常的馬匹在每週 7 天內當有一課試閘或快跳三段；除非馬匹頻繁地參與賽事，或體質一直較弱的馬匹。否則，如達不到這個基本的操練強度，該馬匹即有可能因傷患停課，可以考慮優先出局。這一操練因素對低班馬有較強的參考意義；

- 配件改變：配件改變如初戴罩等，可以使一些馬脫胎換骨，是每有神來之筆的暗器。但研究表明，這種突變也應建立在馬匹一定的狀態基礎上，不能不分青紅皂白地總包總攬，除初次戴罩以外，許多配器改變可能沒有大的競賽作用，只是馬房的救馬嘗試而已；

- 相關路程：對於在相關路程及場地反復無表現，且連續處於亞狀態的馬，可能因不適應該場景也可優先刪除，其中泥地特別值得注意，擅長泥地競賽的馬會有明顯的優勢，但不適應的馬幾乎很難參與競爭；

- 非連續狀態：對於實力見頂的 y 馬，參賽次數 f > 12 次，在過去 45d 內不曾參與作賽，顯示此馬為非連續狀態，即 ydc 馬的爭勝能力一般較弱。但 Ydc 則不一定，年輕馬的短暫停賽，可能僅僅是一些策略性調整。

　　針對每局特殊情形，還可以總結出許多優先刪除的亞狀態指標。亞狀態指標的設立，對賽事研究十分重要。對一個複雜的賽事過程，我們對每個影響因素，都很難指認它必然會引出甚麼結論，但不在狀態的指標，卻具有否定意義，這便於分析過程更確定地鎖定目標，是一個在賽馬模擬中可參考的優先刪除方法。

## 3. 實力評估

　　馬匹的爭勝能力是馬匹是否有權參與最終競逐的基本條件。一般來說，馬會的排位表所列的同場馬匹，都應具有相若的爭勝實力，因此如果不特別小心地研究每匹馬的特點，便極容易因為不全面的信息和資訊誤導而忽略具有爭勝能力的馬匹。

　　在同場競逐中，馬匹實力的區別或可比較性，是因為各馬匹處於不同的年齡段，處於不同的成長階段，建立在馬匹對不同場地和相關路程有一個不斷適應的過程這些因素之上的。

　　許多馬評人認為馬匹因為在賽事中受步速的影響，所締同程時間 t 是沒有研究價值的。這種說法並不全面。因為馬會是用本班標準時間 T 來衡量班差，並作為評分調整的依據的。

　　如果以 T 表示標準時間，以 t 表示本賽事所締時間，統計顯示，每場賽事的勝出馬，75% 以上是由能締出時間 $t \geq T$ 標準時間的馬匹勝出的。考慮到步速對賽果的影響，我們認為滿足以下二組條件的馬匹，具有確定無疑的本班爭勝實力：

- 馬匹在同程同場地往績所締時間 t≥T；
- 馬匹在所締時間 t≥T 同時，與頭馬所負距離 H≤3 馬位；

有人認為因為場地偏差，t 賽績可能不準確。其實這種方式選出的可能是好多匹馬，稍有統計上的誤差是可以接受的。並不需作特別的場地誤差調整。

然而，還存在許多同程賽績不足，不能支持完整比較的馬匹，這些馬匹包括：

○ 對 Y 馬，尚未在此程作賽，或賽績極少，不足為據；

○ 對 y 馬，儘管在相關路程有作賽紀錄，但本程較少參賽，或不足為據；

○ 對 y 馬，過往狀態一直較低落，賽績多為 ex，但突然狀態再起，需要重新評估其參賽實力；

由於 Y 馬的成長性，我們不能隨意將 Y 馬同 y 馬的賽績進行通約比較，實際上這是兩種不同類，不應通約比較的馬匹。通過深入研究 Y 馬的特徵，我們歸納為：

◆ Y 馬既可能具有遠高於本班的實力，也可能實力極為有限，一直沉淪，直至淘汰；

◆ Y 馬狀態已起，且 f < 12，即可以認為已具有本班爭勝能力；馬會的評分是該能力水準的基本保證。

馬匹致敗的原因有多種，不一定是實力問題。如 Y 馬多因無相應的場地經驗而落敗，而具有實力的馬，也可能因不合拍的騎師騎功差劣而致敗；此處，馬匹的爭勝實力同馬匹的狀態，騎師跑法及步速也息息相關，筆者並不主張用標準時間表示的實力這單一指標，孤立地看待賽馬事件。

## 4. 標準時間

要特別注意，賽馬不是一個簡單的跑得快的問題，儘管從統計的意義上是可以列出標準時間表，但賽馬是一個有技巧、節奏、隨機應變的競賽過程，是一種群體的運動。這要求騎師能夠合理的做到增速、減速、避讓，留放得宜，是一系列動作累積的最終結果。因此標準時間可以作為所有馬匹能力的衡量標準，但對於每一次特殊的賽馬過程，指導意義並不大。

但標準時間對我們從整體上把握賽事水準，把握馬匹的基本能力，有一定的參考作用。馬會在制定評分和班級時，也會從統計尺度上特別考慮標準時間的變化，故在統計意義上標準時間是一個結構性基本指標體系。但標準時間的統計需要即時更新，因為香港賽馬的水準隨着時間變化，會越來越高，馬匹速度會越來越快，故其紀錄每年都需要重新統計。不過，班差變化並不大，因此，評分的穩定性很可靠，這也反映香港賽馬會工作的專業程度很高。

| 快活谷標準時間 T | | | | | |
|---|---|---|---|---|---|
| 班次＼路程 m | 1000 | 1200 | 1650 | 1800 | 2200 |
| 一 | | 1.09.30 | 1.40.05 | 1.49.50 | |
| 二 | 0.56.80 | 1.09.65 | 1.40.30 | 1.49.90 | |
| 三 | 0.57.15 | 1.10.20 | 1.40.70 | 1.50.55 | |
| 四 | 0.57.35 | 1.10.35 | 1.40.90 | 1.50.75 | |
| 五 | | 1.10.55 | 1.41.50 | 1.51.30 | 2.18.05 |

| 沙田標準時間 T | | | | | | | | | |
|---|---|---|---|---|---|---|---|---|---|
| 路程 m 班次 | 1000 | 1200 | 1400 | 1600 | 1800 | 2000 | 1200/泥 | 1650/泥 | 1800/泥 |
| 一 | | 1.08.40 | 1.21.60 | 1.33.80 | 1.47.75 | 2.01.45 | | | |
| 二 | 0.56.00 | 1.08.95 | 1.21.80 | 1.34.50 | 1.48.00 | | 1.08.30 | | |
| 三 | 0.56.35 | 1.09.35 | 1.22.00 | 1.34.80 | 1.48.03 | 2.02.85 | 1.08.55 | 1.39.10 | 1.48.20 |
| 四 | 0.56.55 | 1.09.70 | 1.22.35 | 1.35.30 | 1.48.55 | | 1.09.10 | 1.39.25 | 1.48.50 |
| 五 | 0.57.00 | 1.10.00 | 1.22.75 | 1.35.60 | 1.48.90 | 2.03.55 | 1.09.35 | 1.39.6 | 1.49.35 |

（該標準時間統計表每季均有小幅度的調整，讀者宜靈活參考。）

## 5. 人馬合拍程度

人是萬物之靈。有人說騎師的手是世界上最美麗的手，這話如站在非賽馬投注人的角度去讚美，完全可以同意。但如果要研究賽馬，這雙手就可能是最讓你頭疼的手。騎馬是所有運動中最危險的運動之一，馬的體重至少是騎師的 8 倍。馬是敏感而易受驚的動物，因此賽馬過程中總有一輛救護車尾隨。所以騎師對馬匹的熟悉程度，是輕鬆駕馭的重要因素。

莫雷拉、潘頓堪稱騎功高超，手法細膩、點石成金，翻手為雲、覆手為雨；陳俊輝、潘明輝偶有驚人之作，大熱死火事先並無先兆，乃屬例常；龍爭虎鬥，各出奇招。等閒勝敗，目不暇接。但我們的賽馬研究不能局限於這一幕幕人間的悲喜劇，亂轟轟你方唱罷我登場的劇情轉換上。

正因為有這騎師之間的差異性，才有我們深入研究的基礎。

我們認為，騎師與馬的人馬合拍程度，是馬匹發揮最大可能爭勝能力的保證。因此，對於同級騎師試準合拍的馬

匹，在相關路程上由更高水準或同級騎師再出，必因合拍而具相當的爭勝能力。

對騎師我們有如下基本結論：

● 任何騎師試準合拍的馬再出必有爭勝能力；

● 由較差騎師主韁具有走勢的馬匹，轉由大師傅再搏，必有爭勝能力；

● 大師傅的基本座騎，在狀態當勇時必搏盡；

對於人馬合拍的情況，不可停留在一人一馬的簡單評估基礎上，應該參照馬匹過往的搭配史，可以推斷該馬的易騎性能和馴服程度，如果該馬的搭配史上由較差騎師主韁極難入位，則此馬難騎，非更高超的大師傅騎不可，反之則性馴易騎。由此，對我們可以有如下基本判斷：

○ 試準合拍的當起馬，由試馬騎師再騎必具爭勝能力；

○ 跑法為 Fr 的馬由輕磅騎師主韁有爭勝機會；

○ 同級騎師換人，曾有當起表現，具爭勝機會；

○ 見習師為本馬房當起馬或回勇馬主韁有冷門機會。

同樣，在選馬比較時，我們也不主張用騎師這單一指標去決定取捨，而應着眼於整體比較。

## 6. 狀態評估

馬匹的狀態，對賽事過程具有很大影響，從常識而言，年輕馬一旦起態，可以維持數月乃至半年不等，甚至有的馬狀態可維持一、二年無大的起伏，但老馬再起態的時間便相對較短些。

　　但也有不少馬房的馬，狀況會起落較大，呈週期性變化的趨勢。每次賽馬，都有評馬人評說馬匹的狀態，大多是根據經驗，憑肉眼觀看馬匹的肥瘦、步態、臨場表現等。但通過訪問許多資深馬迷，不少人承認，這種觀看外表的方法，對確定馬匹的狀態，仍然是個粗估，是個大概的看法。事實上，筆者也曾落力去觀看那些賽馬的外表，必然承認，所見很難有方向性指示意義。所有馬匹差不多都高大威猛，完美無缺。除非出現臨場流汗、衝閘等情況。這種觀察外表看狀態的方式，至少不是普羅馬迷可以真正深入堂奧的方式。

　　另外一種較為人常用的方式是觀察晨操動態。一般的理論認為，馬快跳多，必在催起狀態，而少見蹤影的馬，便不在狀態。但我們長期的統計資料表明，幾乎採用任何操練模式，甚至基本沒有操過的馬，都有爭勝的機會和表現，並無有效固定的模式能說明操練和賽事結果的必然聯繫。

　　其實馬的臨場表現到底如何同選馬相聯繫，也存在大量可商榷的地方。如馬臨場流汗，一般便被評馬人斥為情緒緊張，沒有多少爭勝機會，但事實上，不少臨場流汗的馬，也曾有不俗的表現。

　　從賽事經驗的隻言片語、一鱗半爪我們很難總結出關於狀態的合邏輯的結論。要消除經驗同賽事中自相矛盾的因素，需要重新尋找思路。

　　返回賽事排位表，細緻研究往績表，通過分析，關於狀態的以下幾點，至少是有助我們選馬的：

● 不以臨場的細微動作來判斷，輕易取捨馬匹；

- 堅信 80% 以上參賽馬都有相當的爭勝狀況，決定馬匹爭勝的因素除了狀態以外，仍有許多其他因素；

- 對處於亞競爭狀態的馬匹可以優先考慮否定，馬匹缺課或停課可能是在操練資訊中唯一有明確否定含義的因素；

- 對上賽表現有走勢，且出賽時間上下不超過 45 天的馬，不管晨操如何，一般都應確認其在狀態；

- 對上賽為 ex 賽績的馬，出賽時間如不超過 45 天，則應認為其健康正常，馬匹目前的狀態應通過 ex 的寓賽於操，傳遞再上次有效賽績的狀態，如更上次賽績仍為 ex，則此馬極大可能狀態低落，如再上次賽績為有狀態，此可期望本次馬匹仍可能有較好的演出，並不會因上次不佳有大的影響；

- 對今次出賽時間同上次相差超過 45 天的馬匹，如為 y 馬，則可能不在態；如為 Y 馬，則可能仍在態；

人們不難發現，以上對於在態的尺度，可能比一般馬評人所談論的在態馬要寬泛得多，也更難抉擇和選馬，甚至出現每匹馬都在狀態。但也許賽馬的事實便是這樣的，我們不能因為難以抉擇而隨意簡化，否則，馬會的賽事安排玄機便永遠無法深入了解。

## 7. 核心評估因素

我們知道，在系統科學研究中，人們定義系統是由系統中的元素及元素間的相互關係構成的。在賽馬事件中，這複

雜系統的元素便是人和馬，元素的相互關係就是人馬關係。
我所指的形態就是人馬關係及其完整的表述。

所謂形態分析就是分析各匹參賽馬特殊的人馬關係。
所謂形態分析預測也就是對具有可比意義的不同形態取優汰
劣，最終由不可比的幾種形態共同組成一優選核，這優選核
就是該場賽事中最具爭勝機會的馬匹。這就是我們研究馬會
排位的底牌，如果一種理論有一定的優選功能，這種理論就
具備了一定的預測功能。

我們先研究馬匹形式的表述方式。眾所周知，影響馬匹
爭勝的因素可以羅列幾十種。我們認為如下因素對馬匹爭勝
機會有相當的影響：

- **馬匹年齡類型**：分為 Y 馬，y 馬及 N 馬三類。其中 Y ≤
  4 歲，f < 12 次，其有關能力和性能的上下界線較模糊；
- **馬匹實力**：一般可以用 t-T 資料進行初步評估；
- **馬匹的狀態**：依據賽績評估該馬匹目前是否在態，要
  結合該馬匹的出賽週期，進行綜合判斷；
- **騎師因素**：無論是外籍騎師還是華籍騎師，只要已試
  準，即在預測中一視同仁；
- **特殊配件改變**：對配件的改變記為 SP。在 SP 中特別
  增加一個 L-S（長練短擊）出擊手法的改變，因為這
  一手法經常被使用，尤其在 1000m 和 1200m 的短途
  賽事，非常有效，意義重大；
- **馬匹的跑法**：馬匹的跑法和步速有很大關係。我們把
  跑法分為 Fr/HP/SC 三類；

- **場地因素**：場地因素是指馬匹對場地的適應性能；
- **相關路程**：如該馬在將跑的路程或相關路程上已有表現，則表示該馬適應該路程。
- **磅重變化**：馬匹的磅重變化是一個戰術性要素。一般來說，重磅馬需要大力推騎，大師傅較能勝任；而輕磅馬適合帶頭領放，常常是見習騎師狂放立功的機會；
- **班次升降**：班次的變化主要表現在二、三班和三、四班及四、五班之間的升降變化，其中以三、四班間的班差最為明顯，值得特別留意。

　　以上十類因素，是對一場賽馬影響最大的因素。其他如檔位雖有影響，大多已被評分所消化，只在個別路程或場地較明顯，其他則普遍意義不強，因此未曾列入。

　　從哲學意義上講，這十類因素性質迥異，根本不能相互比較，不可通約。但同類之間尚可作強弱比較。將這十大因素同等列出：

　　年齡類型／實力表述／狀態／騎師／配件改變／跑法／場地適應性／相關路程／磅重／班次；

　　對這一系列因素的全面分析，並進一步儘量簡化，我們發現評估一匹馬的最重要條件是，必須包含年齡／實力／狀態／騎師四大核心因素。因此對一個完整的形態描述，這四大因素必須包括，否則便是一不完備形態，不具有評估價值。

- 對單個因素，我們只參考其邊界約束條件，即該馬匹如在單個因素中，明顯不夠條件，可以優先刪除；
- 馬匹相互之間的比較，至少包含實力評估年齡／實力／

狀態／騎師四大因素相互關係的比較；我們認為對同
類馬，這種相互關係的比較，是有判斷基礎的，這種
判斷是由長期的馬場經驗練成的，也是成功的關鍵；
對不同類型的馬，只在每類中優選，便可以組成一個
優選核。

## 8. 不完備信息

無論賽前對一匹馬了解多少信息，我們對一匹馬的認識
仍然是不完備的。許多研究賽績表的人，甚至認為賽績表毫
無邏輯可言，尤其往績同今次賽果毫不相干時，更是認為賽
績表完全無用。我們不同意這種看法。

在一般系統論中，我們對一個系統完全了解，便稱之為
「白箱」，對一個完全不了解的系統稱之為「黑箱」，介乎兩
者之間則稱之為「灰箱」。所謂「灰箱」即是我們對其有一定
了解，但不全面。這種不全面的了解程度被稱之為「灰度」。

其實每次賽事過程，都是一個灰箱系統的運動。所不同
的只是基於不同的灰度變化。賽事預測就是通過處理不同灰
度的系統資訊，去了解整個系統的運動方式。

在系統分析方法中，只要思路正確，顯然灰度越高，信
息越多，系統處理便愈準確。那些認為往績表無用的人，大
多是因為信息處理的思路尚不夠科學全面，不能適當理解往
績表的這種系統中的灰度含義。

實際上，我們前面討論的內容，都是一種在較為理想的
情況下處理賽事的思路和方法。但真實的賽事過程，卻遠要

包含更多複雜的資訊，更多不確定性內容。從不完備信息去決定選馬，是賽馬真正的難度所在。衡量一個職業賽馬高手的標準，應該是看其對不完備信息的處理和洞能力。見人所不見，才是技高一籌。

仔細研究賽績表，不得不承認，有些馬的確有如脫胎換骨。我們看不到這些令人瞠目結舌的新賽績同其積弱的歷史表現，到底具有一種怎樣的邏輯關係。由此看來，賽績表不能連續全面地反映一匹馬在幕後的備戰，因為這種資訊的不完備而存在明顯的資訊誤導陷阱。

因此，我們又不能完全迷信賽績表。在分析中，我們主張把這種不同灰色的信息處理作為一個重要問題來研究。因為這種情形不斷出現，往往是爆冷之源。借鑑系統論對灰箱問題的研究方法，我們主要是尋找敏感資訊源，並對敏感資訊進行相關分析。

研究馬會設局的思路，研究馬房對人馬關係的調配，尋找這些不完備信息中所蘊藏的經常出現的敏感資訊類型，便進一步要求從整體上把握賽馬，處理不完備信息的有效方式。

研究表明，通過不完備信息對馬匹當起狀態進行判定，是這種種信息中最重要的判定，一匹當起馬可以無視任何形態和賠率，傲然勝出。這些可以捕捉的敏感資訊包括：

- 騎師的突然調配。意味馬房的不同出擊意欲；可以研究馬房的一貫手法；
- 對於轉廄馬仍無表現，馬房幕後可能會全力以赴，催起狀態，鬥志鮮明，而且冷馬更值得重視；

- 對於年輕狀態的馬匹，因為賽績的缺乏往往被人們低估其挑戰難度的能力，但有的馬會在很短的時間適應賽事節奏；尤其新馬從未交代，幕後必處心積慮想法勝出；

- 馬會設局的手法，往往在複雜場合例有冷馬，即把資訊最不確定，形勢最不明朗的賽事安排在這些場次。可以緣此大膽去彈熱門，而將冷馬歸類，從敏感資訊中捕捉馬房動向。這便是許多高手所謂的對走勢的判斷。

這種勢的判斷不是一種沒有邊際的瞎猜，仍然是對形態研究和馬會排位表研究爛熟於胸後的鳥瞰全局。這類有參考價值的敏感資訊，經常用於分析的還有：

- 對初出馬有賠率支持，但落敗，再出有分析價值；

- 對有起態走勢，但在連續狀態下，多次出現寅操於賽 ex 賽績的馬，有冷門價值；

- 馬匹 SP 改變，初出並無走勢改善，但馬房仍不放手，堅持不斷出賽，意味着馬匹可能在適應期。

- 對大熱敗北的馬匹，再出有極重要的分析價值。

以上種種，隨賽事發展要時時總結，不能執着一法。成功者與失敗者的分野即在此，對不完備信息的處理，見人所未見，是把握賽馬的主要思維方式之一。

## 三、往績研究的實用規則

往績研究是賽馬中最多信息所在，馬迷的業餘時間基本

在這種閱讀中度過。這是一個沒有盡頭的隧道，只能偶爾看到微茫的光明，大部分時間是在與混亂和無法比較的信息打交道。但是，通過多年的探索，在此筆者可以總結出一個基本的實用判斷架構：這就是重點判斷馬匹的生命週期和水準，輔以騎師和馬房信息。

## 1. 馬匹資訊判斷

　　跑馬跑馬，跑的是馬不是人。所以馬匹信息最為重要。排位表一般列出最近五次往績，其實這只是一匹馬相關資訊的一個片段。馬是動物，看往績要有時間概念，從一匹馬進入香港賽馬的公眾視野開始，對其一生發展要有一個大致的判斷，尤其對其發展週期有一個判斷，這對理解其賽事中的表現，馬房的排兵佈陣策略都有極大的幫助。以前有一個說法：馬跑一季，人跑一年。大概是這樣的經驗總結。

　　如果列出一匹馬的所有往績，可以看出，在香港一般馬匹在三歲開始參賽，將經歷適應賽事、年輕當打、中年反復、老殘退化四個主要的階段。

- 適應賽事階段：一般的年輕馬需要 1–12 次的賽事，才能較好地適應香港賽馬的環境和節奏，其中個體差異非常明顯。有的馬一出賽即可適應，這種馬一般是明星馬，質高易騎。一般馬需要 3–8 次的賽事調教，即可以適應賽事，學會有效競跑，這類馬是普通形態，其中可能需要多樣的嘗試，以摸索其性能；常用手法是佩戴不同的配件以矯正其不好的習慣，改變不同的

跑法以測試其前領和後上能力，試跑不同的路程和場地等。大部分的 PPG 馬從 52 分插班開始着賽，從實力上講是有一定競爭優勢的，但因為年輕沒有經驗，總有一個相當比例會競跑失誤。因此，大部分馬從往績看，會有一個逐漸接近的階段性表現過程。不過，這種表現特徵的馬，多為熱門馬。

但是馬是具有靈性的動物，也有一種馬特別有趣。這類馬從往績看一直包尾，根本還未學會賽跑，賽前從馬房、騎師到公眾馬迷，都對其沒有信心，但這種馬會在競跑過程中，突然開竅了，表現出非同尋常的能力，爆出驚天大冷門。所謂神龍見首不見尾，天馬行空，就是這類馬。這就是賽馬不確定性最集中的表現。許多人對這種賽果不理解，認為是馬房的陰謀，其實是一種誤解。

一般參加賽事 12 次以上還沒有表現的馬，不是有傷患，就是素質低劣，身體成熟較遲。這類馬可能出現轉馬房、場地的情形，大多會在更低的班次（降至 5 班）作賽。這類馬如果在兩季都沒有好的賽績，一般會減至 20 分以下，在香港賽事激烈的情況下，面臨被淘汰的命運。

- **年輕當打階段**：該階段馬匹已經有了穩定的表現，或者摸清了較為擅長的出擊場地和路程，是其評分總體上爬升階段，有的明星馬可以在一季贏出 4、5 場頭馬，甚至一路爬升到頂班，是全面成熟的黃金階段表現。但按香港賽馬分齡讓磅賽制規則，不斷升高的班次和評分，將使其面對更大的競爭環境，遲早變為一

匹平庸和只具有限機會的競爭分子。

這一階段也會有一些馬儘管有不錯的表現，但卻會在本班次上下波動，不會有大的變化。這原因主要是受制於其先天質素，或者受傷病困擾。這可以從其賽事安排的頻密程度看出。一般現在一個賽季共 88 次賽事安排，有的健康耐跑的馬，可以參加 20 多次賽事。不過高班一般安排的賽事會少許多。所以從統計上看，一般每月參加 1-2 次賽事，為正常節奏，即一季賽事安排在 10-20 次以上。如果沒有連續幾個月的停賽，說明馬匹健康基本正常。如果一季賽事安排少於 8 次，且有連續二個月以上的停賽紀錄，則說明該馬匹的健康有一定的問題。從往績表的賽事紀錄中，可以尋找這類有價值的信息。

● **中年反復階段：**一般在香港的賽事中，馬匹在超過 6 歲以後，即評分已經達到頂峰，體力不再充沛，健康也可能有些問題。這類馬一般已經形成固定的競跑模式，以及對路程、場地和跑法的依賴性。這類馬成了馬房的策略性武器，馬房需要進行系統戰略部署，以爭取勝利機會。這些部署包括減分、降班、改變搭配等複雜的操作，一般馬迷需要從往績表中分析其慣常出擊的模式，尤其對馬房的出擊策略要有相當的了解，才能捕捉其出擊節奏。

這類馬的明顯特徵是很難全季都在競爭狀態，或者處於出擊模式，馬房會以賽代操。但每個賽季馬房

都會在某個階段谷起狀態，在有利的場合，伺機發難。這個階段可以維持一到二個月，在出擊之後又進入以賽代操的減分模式，以等待具有競爭力的機會。

- **老殘退化階段**：老馬多年征戰造成的傷殘和競爭力退化出現降班，是隨着馬匹年齡的不斷增加，不可避免出現的自然規律。其實馬的自然壽命有 20 多歲，但在香港賽場，馬匹超過 7 歲，就已經是老馬了，可見競爭之激烈。

  這類馬在較低的班次，會蓄銳一擊，這大多數是馬房精心部署的結果。在合適的地點，合適的路程，打了一場合適的戰爭，這常常是幕後的勝利。因此，這類馬多不宜追。頤養天年是它們最後的出路。

以每匹馬出賽的次數，可以大致判斷其處於甚麼生命階段，從而對其能力和所處的競爭環境有一個大致的把握。所有賽馬模式的判斷，最終都要以馬匹能力的相互比較為基礎，因此，離開了對馬匹往績的有效研判，無疑是捨本逐末之舉。

## 2. 馬房與騎師資訊判斷

馬房的主要作用，是保證馬匹的健康，正常發揮其競賽能力。馬房要教會馬匹參與賽事，保持狀態，改正錯誤的習慣，醫治傷患；最重要的是根據其能力安排賽事，並根據其習性，安排合適的騎師出賽，無論是本領高強的大師傅搏殺，還是一般水準的騎師寓賽於操、尋求減分，都應該在馬房的策略計劃之中。因此，馬房常常可以使用的武器包括配

件改變、調配騎師、改變跑法。這些資訊是往績表中應特別
留意的重點。

　　在配器改變中，最有效的是對跑法不規矩的馬佩戴眼
罩，往往可以收到煥然一新的效果。但要特別注意，戴眼罩
也是一個適應的過程，有的馬並不是一次湊效的，可能需要
幾次賽事的適應，許多馬迷沒有耐心，常常看走眼。此外，
配器改變還有戴開縫眼罩、防沙眼罩和綁脷。這類改變非專
業人士，很難判斷其真正的價值。

　　調配騎師是馬房排兵佈陣最常用的手法，其基本判斷原
則是，人馬合拍的騎師就是好騎師，不管該騎師是海外大師
還是本地薑。在往績表中，可以對馬匹的階段性使用騎師的
情況，看出一些動向。如果一匹馬長期使用一般騎師，突然
部署換成大師傅，則極有可能該馬匹已經準備搏殺交代了，
尤其對那些較難騎的後上馬更是如此。這個過程可能延續幾
個月，而且在再次換成一般師傅時也可能未結束，仍然有一
定的爭勝能力。

　　馬房調配騎師最常用的手法，莫過於在短途賽事中，利
用牌仔騎師放頭，一騎絕塵。由於牌仔有減磅之利，快放馬
在前面奔跑較少受到干擾，往往有不錯的成績。幾乎香港讓
十磅的牌仔，普遍都有一個輝煌與令人興奮的時期，如蔣嘉
琦、潘明輝等，起初大都是採用快放致勝的招數，取得早期
的頭馬勝利的。

　　此外，許多馬房對於快放馬會進行加強訓練，如在較長
的路程多次進行快放競跑，鍛煉其耐力，然後安排在較短的

路程出擊，往往可以收到奇效。我們會特別標記這種手法為L-S手法，這些具有特殊意味的特徵，都是往績表中可以找到的重要資訊。

關於騎師的資訊更加容易被公眾注意，如莫雷拉這樣的騎師，具有出神入化的騎馬本領，其揀手的馬自然都具有一定的競爭力，其不放手的馬也值得留意，但惟其太熱門，常常缺乏博彩價值，故不必細述。真正有博彩價值的是那些不引人注意的騎師，尤其是華將，一旦在往績表中曾有試準合拍的紀錄，或者曾有策騎入位的紀錄，這類冷馬就有明顯的博彩價值，值得跟進。

往績表除了重點研究馬匹的全部競賽歷史和馬房、騎師外，還有一個值得注意的因素是賠率。賠率的階段性變化正是馬匹競爭力的反映。從一季的競賽週期看，如果一匹馬的賠率從99倍開始逐漸走低，這說明該馬匹的狀態和競爭能力當起，幕後信心大增。有時，賠率的階段性走低與馬匹在競賽過程中不斷接近同步變化，則說明該馬匹的當起狀態非常明顯，一般來說，馬房會在騎師調配方面積極配合，這種階段性當起，將延續一個可觀的競賽時期，尤其如果該馬匹如果從未勝出過，幕後求勝心切，將具有明顯的博彩價值。

第三章

賽馬研究的系統觀

香港的賽馬研究，過去許多是靠捉路、聽風聲；評馬人的說法儘管很多，但對馬的評價標準卻較為混亂。第一場說的是操練問題，第二場說的是騎師策略，第三場說的是檔位，臨場觀馬說的卻是狀態問題；任何風吹草動都能成為賽馬評價的依據。總之，看看報章上的賽後評論就會發現，評馬的散餐知識較多，並不系統，也無統一標準，基本上說對說錯都是隨機揣測。如此投注結果其實是隨機沉浮，正如俗話說的：一隻壞了的鐘，每天還有兩次是準確的。

有馬迷提到，賽馬過程就像看一台異國情調的歌舞演出，台上在用外語強勁的演奏，高潮迭起，不斷發展演化，但你一句聽不懂，只覺得很熱鬧，你的每一個反響的節拍都不對，無法與台上構成真正的互動。他演奏他的，你看你的，兩者根本是不相干的事情，情形有時讓人十分沮喪，要找到一個可靠的解釋賽馬過程的說法真不容易。

目下流行網絡環境的大數據計算，所謂數據挖礦。年輕一代要做成賽馬模型，已經比老一代更理性，有更多的系統思維，這是可喜的進步。但由於賽馬問題的複雜性，要形成一個對香港賽馬結果的合理理論解釋，都需要很多年的觀察與思考。賽馬理論研究過程之艱難，就好比在黑暗中拼裝一部有百萬個零件的汽車。而根據筆者的研究，除了以系統論和結構分析的方法進行研究外，香港賽馬很難找到一個合理的解釋理論，更遑論有效的投注理論。

在賽馬行業，進行數據挖礦早已不是甚麼新鮮事。據媒體報導美國研究者 Jeff Seder 用大數據計算選馬問題發財致富

的故事：

　　賽馬可以說是貴族運動，尤其是購買名馬，動輒上百萬美元一匹。但是賽馬也是博彩業，獲得冠軍的馬能夠為主人迎來更加豐厚的獎品。如何能花小價錢買到好馬，則是賺錢的關鍵。根據一般的常識，衡量好馬的標準就是它的血統和外表，如果它是冠軍的後裔、又長得很威風，那麼自然出價就高。但是有人不這麼認為。

　　Jeff Seder 就是賽馬界的另類和傳說。這位以優異成績本科畢業於哈佛大學，又在哈佛念了法律和商科的學霸級人物，發現自己並不喜歡華爾街無聊的工作，他還是熱愛鄉下自由的生活以及賽馬。所以他辭職回家創業。學霸自然跟那些文化水準不高、又保守的傳統賽馬界人士完全不同，他根本不看血統，也不太在意外表，除非影響正常的觀感。

　　經過多年的精心研究和分析，Jeff Seder 找到了一套獨特的識千里馬的辦法，而且屢試不爽，他的公司現在非常賺錢。Jeff 向 Seth 透露，為了識別千里馬，他收集了很多資料，包括通過錄影研究馬的血統、馬跑步的姿勢、馬腿的大小、還有馬的鼻孔大小等等，能想到的他都試驗過，結果是沒用。在他進入這個行業的第 12 年，Jeff 忽然開竅了，他決定看看馬的內臟大小是不是會影響賽馬的成績。結果他發現馬的心臟大小，尤其是左心室的大小，直接決定了馬的成績。為此，他還自己研製了一個特別測聽器來檢測馬的心臟大小。當然，對於一匹好馬而言，心臟大是關鍵，但其他臟器也不能小。

　　這就是利用大數據建構模式，反復檢驗尋找核心變數的過程，這個例子是否普遍適應尚不清楚，但卻提示了一種僅靠經驗觀察以外的思路，利用科技進步是賽馬研究的一個可行路徑。

## 一、從系統論看賽馬

　　要理解大數據研究，首先要對系統論，以及相關的混沌方法研究思路有一定的了解。

　　系統論方法是指用系統的觀點研究和改造客觀對象的方法，要求人們從整體的觀點出發，全面地分析系統中要素與要素、要素與系統、系統與環境、此系統與他系統的關係，從而把握其內部聯繫與規律性，達到有效地控制與改造系統的目的。

　　一般的系統是指由若干要素以一定結構形式聯結構成的具有某種功能的有機整體。在這個定義中包括了系統、要素、結構、功能四個概念，表明了要素與要素、要素與系統、系統與環境三方面的關係。系統論認為，開放性、自組織性、複雜性，整體性、關聯性，等級結構性、動態平衡性、時序性等，是所有系統共同的基本特徵。賽馬就是一個複雜的系統，具有混沌系統運動的全部特徵。

　　系統論方法還要求人們建造反映系統運動變化規律的數學模型，定量地進行研究，如果借助現代計算技術和網絡技術，就是大數據研究。系統論是二十世紀三、四十年代

產生和發展起來的，由美籍奧地利生物學家貝塔朗菲（L.V. Bertalanfy）創立。自系統論和系統方法創立以後，這種科學方法不斷地獲得充實和發展，該方法的基本原則主要有：

## 1. 整體性和綜合化原則

整體性原則是系統論的一個最重要原則。它要求人們在研究問題時，要牢固地樹立全局觀念，始終把研究物件看作一個有機整體。用甚麼要素（子系統）構成整體，各要素（子系統）之間的關係如何安排，都要有利於系統整體功能的發揮。

整體的功能不等於各部分功能之總和。在賽馬預測中，賽馬的結果並不是單匹馬資料的簡單相加。任何系統雖由若干部分（要素）所構成，但在功能上，各部分功能的總和不等於整體的功能；任何系統的整體功能 ET，等於各部分功能的總和 E1，加上各部分相互聯繫形成結構產生的功能 ER，即

$$ET = E1 + ER$$

## 2. 聯繫性原則

聯繫性原則是指系統與外部環境的聯繫和制約；系統內部各元素之間的相互聯繫和制約。從哲學意義上講，系統、環境和要素是有密切聯繫的，一種事物總是存在於某種系統之中，從而作為該系統的一個要素。如果把這一事物從其特定的系統中離析出來，它就必然落於另一個系統中，成為具

有新質類型關係的系統中的一個要素。任何一個系統都是較高一級系統的要素，同時任何一個系統的要素又是較低一級的系統。對於一個特定系統來說，其他系統則是該系統存在的外部環境。所以系統、要素和環境三者是有機統一的關係，是彼此相互聯繫和相互制約的。

系統的結構決定系統的功能。結構是系統內部各個要素的組織形式，功能是系統在一定環境下所能發揮的作用，不同的結構可以發生不同的功能。

## 3. 動態性原則

任何系統都不是絕對的，封閉的和靜止的，它總是存在於特定地環境之中，與外界進行能量、物質、資訊的交換，受着環境的影響，具有開放性，隨環境的變化而發生變化。

## 4. 最優化原則

系統論的科學研究法，就是根據上述的理論，把研究的對象放在系統的形式中，從整體上、聯繫上、結構的功能上，精確地考察整體與部分（要素）之間、部分與部分之間、整體與外部環境之間的關係，以求獲得最優處理問題的一種方法。

如果從系統論的角度看，賽馬許多舊知識和說法都是靠不住的。從長週期看，許多投注行為是零和遊戲，許多做法，從整體上看是無效的。許多技巧，從全局看是顧頭不顧尾的。

　　從系統論的觀點和長週期看，香港賽馬並不具有長久可信的預測模式，而且統計表明，場場均勻投注，長期投注的結果必定向虧損為零無限收斂。賽馬投注從整體馬迷的投注上講，是服從大數定律的，從長週期看是無限衰減的。因此，賽馬投注只可能對特殊的博弈方式有一定的機會，稍縱即逝。

　　賽馬競跑的學問是，系統的整體特徵常常不可捉摸，模式總結困難，具有混沌系統運作特點，如海浪的翻滾一樣。其最終的結果取決於海浪的波長和頻率。馬的步速變化，就像海浪的波長一樣。這種系統演化的特點，決定了它分析的有限性。

　　要學會區別預測和投注這兩個不同的行為模式，但賽馬市場從整體上講儘管是不能完全預測，但也會有一些機會。在隨機性特徵明顯的時候，要學會放棄。在出現偏差的時候，要學會大舉進軍。儘管市場是不可完全預測的，但人的行為是可以控制的。也就是說香港賽馬的測不準是永恆的、正常的，但並不是人人都認識到這一點，能夠找到正確的偏差出現的機會。此外，投注者的心態和行為要能夠得到有效的控制。

## 二、混沌系統研究對賽馬的啟示

　　我們知道，賽馬事件是一種「群體」的運動事件，具有複雜系統和混沌過程的特點。按現代科學對混沌過程的看

法，賽馬事件是一種具有一定結構的隨機事件，而非決定論的一一對應的關係。

在科學史上，是牛頓力學最終奠定了決定論的認識論。牛頓力學的成功，使人們認識到自然界的可理解性。其對人們認識論的主要影響表現在人們對因果關係的看法上：

● 相同的原因，必定有相同的結果；

● 不同的結果由不同的原因造成；

● 存在結果的事物，我們必能追尋其合乎理性的原因。

在機械決定論看來，世界就像上好了發條的鐘錶，一旦啟動，我們便能推知其運行的狀態；重要的是，我們如果知曉其初始狀態即可以了解世界。

直到 20 世紀的科學巨匠愛因斯坦（Albert Einstein）依然深信這種決定論式的因果關係，他不相信「擲骰子的上帝」。

但現代物理學的發展打破了這種決定性因果認識。量子力量的測不準原理向我們描述了一個具有不確定的，概率性特徵的世界。

隨着 20 世紀中葉系統論、信息理論、控制論的飛速發展，人們對複雜事件的研究越來越深入，也越來越傾向於這種概率性思維的世界觀。

在這些科學研究中，混沌學的研究對賽馬事件最具有借鑑意義。

應該說，賽馬事件，即一場賽馬是一個完整的複雜系統的演化過程。借用混沌學研究的結論描述賽馬過程，賽馬這個複雜系統由騎師、馬匹兩種元素和人馬關係組成；這個複

雜系統服從混沌學的原理；<u>系統的發展狀態敏感地依賴於初</u><u>始值，初始值的微小擾動可以導致完全不同的後果</u>。可以用混沌學中的蝴蝶效應來比喻賽馬事件：太平洋上空一隻蝴蝶翅膀的搧動，可能是若干天後，香港一場風暴的起源。這個比喻應用在賽馬過程，就是一匹馬偶爾的出閘方向，影響了旁邊馬匹的走位和步速，結果使大熱門落敗。這一切是競跑過程中的偶然因素，無人可以事先預知。

　　所以本質上說，賽馬事件具有極高的預測難度。全球天氣預報系統就是符合混沌系統運動特點的，專家認為，30 天天氣預報預測的難度，大致相當於是 10 億年地球演化史的預測。其實賽馬預測面臨的哲學難題同天氣預報是一樣的。

　　如果說，對賽馬這種複雜混沌系統的預測有甚麼可以探索的思路的話，那就是精研所有賽馬的細節和賽馬知識，尋找賽馬過程的「自相似」結構，區分真正的同質同類可比事物，正確思考，反復歷練。

　　套用混沌學中的一句行話，其核心是尋找賽馬模式中的**「自相似」結構**，混沌學的研究證明，數學化是有用的工具之一，但對複雜系統完全數學計算是不可能的，同任何決定論式的預測模式一樣，最終都將被摧垮。賽馬預測的真諦，依然是建立在混沌學正確思維基礎上概率判斷。混沌學研究可以給我們提示許多有趣的啟示：

- 根據這一系統的運動特點，一個複雜變化系統會有無數變化路徑，因此沒有馬是必贏的，孤注一擲是愚蠢的；
- 如無信心不要選膽，指定的確定性有類猜測，同混沌理

論是相違背的，巧妙組合的複式投注可以包容更多的不確定性；

● 不要盲目跟風落注，這是追求極端確定性的表現。衝動的有錢人並非最有智慧的人，也並非掌握了真理的人。這已是被人類科學和文明反復證明了的事實。

遵循科學研究的同樣思路，我們要求一個有效的賽馬預測模式必須具有如下幾大特徵：

○ **可包容性**。即對特定的賽馬情形都可以包涵；如練馬師親自主操最後試跑一事，有時被一些馬評家作為出擊的重要指標加以宣傳，有時又不提，說明其理論本身的不完備性；

○ **可證偽性**。一個只有可以證偽的理論，才不是算命先生的模棱兩可的理論；

○ **可檢驗性**。理論與結果是否一致，是驗證一個理論框架是否有意義的重要條件，不可檢驗的理論，不具有科學研究的價值。如以八卦的生旺門，或時辰的金木水火土來說明馬的表現，從科學理論研究的意義難以檢驗，也不在我們的討論之列。

我們知道，一門科學真正成熟的標誌，是它的數學化，至少是邏輯符號化。如物理學便是成功數學化的典範。隨着科學研究的範圍和方向不斷擴展，許多學科走向了邏輯符號化的思路，人們發現，許多非同類同質事物本質上不可通約，數學化的程度極有限，強迫進行比較會匯出可笑的結論。而進行邏輯符號化是一條簡化思維的可行之路。如現代

語言哲學、分析哲學，也完成了邏輯符號化，取得了相當的成果。邏輯符號化是別於傳統學科，對複雜系統論進行研究的重要方法，這種處理方式具有如下優點：

◆ 使複雜系統研究規範化，研究界從而具有可溝通的研究方式和研究綱領；

◆ 對經驗進行理性重整，使從語言上具有歧義的現象可以高度濃縮、總結，便於更高層次的抽象思維；

◆ 使同質同類現象的比較更全面；

◆ 使系統中元素之間複雜關係的研究更加清晰、直接；

我們希望拋棄香港評馬中一直使用的「三人談式」散餐評述，力求全面系統化、邏輯符號化。正如我們在往績表中使用的方法，應該說這是一個夠水準的現代賽馬研究者的必備功課。

## 三、公眾賽馬研究失敗的原因

理解了賽馬的系統思維，尤其是其混沌運動的特點，我們可以總結普通馬迷賽馬屢屢失敗的原因，大多是思維方式的迷失，包括：

### 1. 漸變思維

普通馬迷始終以為馬的狀態能力是逐漸變化的，必須有一定的走勢才放心選擇。但是，賽馬的過程並不是這樣的，有的年輕馬會在跑道上突然開悟，跑出令人瞠目結舌的成

續。這個過程完全是突發的，連馬房、騎師都不曾料到。這就是賽馬的真相。

## 2. 從眾思維

跟着熱點走，跟着市場落飛走，相信專家的意見和小道消息。由於沒有自己的投注之道，盲目跟風，其結果往往被帶到溝裡。這種在賽前認為從眾才是安全的，賽後往往不知所云。沒有相當的心理承受能力，根本沒有能力對抗賽前熱門馬的誘惑。

## 3. 單點思維

不能將馬的賽績作為一個整體系統進行研究，喜歡一事一議，太注意眼前的表現。如上次跑得不好，就認為馬的狀態已經回落。其實賽馬失敗毫不奇怪，頭馬只有一匹，其他的馬不是因為走位碰撞，就是因為步速和其他原因而落敗。不能從一個系統的角度，階段性的看待賽馬的能力，而是從一些表面現象，否定賽馬的機會，就很難形成對賽績的客觀評價。

## 四、系統觀點看賽馬的三大關鍵

從系統觀的角度理解香港賽馬，可以從馬性特徵研究、賽事模擬研究、賽馬投注特徵研究三個關鍵因素構成的子系統進行。

## 1. 馬性特徵研究

　　賽馬首先要對馬有一定的認識。許多認識的建構，是建立在對馬的物理特徵的了解基礎上，聲稱馬匹只是奔跑的符號的說法，固然是數學模式化的需要，但真正完全忽略其生物基本特徵而研究賽馬，無疑是狂妄的，完全沒有刪馬能力，賽馬投注是很難成功的。因此了解馬的本性，臨場看馬行圈，尤其是了解馬的奔跑模式和習慣，是從理性上研究賽馬過程的傳統智慧。

　　臨場看賽馬行圈是過去有經驗的賽馬人必做的功課。現代純種馬作為一種賞心悅目的寵物有很強的可觀賞性，牠們高大英俊、跑姿優美，從外在形象和身體特徵能看出不少有價值的資訊。其次，這些純種馬奔跑的特點和模式也是非常值得重視的賽馬元素。

　　說來其實中國養馬的歷史很早，漢朝為得到大宛國的汗血寶馬曾發生過戰爭，唐代最著名的馬有李世民的昭陵六駿。據記載，唐代官方養馬達 70 萬匹，唐代西安的養馬場現今是郊區，但依然有人在養馬，養馬的歷史距今 1500 年以上。但是香港如今跑馬用的馬匹卻是最近 300 年中反復配種後培育出來的，並不是傳統的戰爭和運輸用馬匹。據說香港賽馬所用的純種馬，血統可追溯到十七至十八世紀，當時有三匹中東佳駟運往英國配種。牠們名為「拜耶爾土耳其」（Turk）、「達利阿拉伯」（Arabian）及「高多芬阿拉伯」（Arabian）。所有現代純種馬都源出這三匹雄馬。所以中國對現代賽馬的配種產業幾乎是空白，是一個未來大有發展前途現代娛樂產業。

　　從身體特徵看，香港的純種馬體重最高可達 1200 多磅，最小的也有 900 多磅重。一般的純種馬可高達 1.6m 左右。相比之下，其四肢就顯得比較纖弱，尤其是一雙前肢經常要支撐身體六成以上的重量，並且在奔跑的過程中，其中要以一條腿來承受全身奔跑的重量和慣性。因此馬匹的腿腳和關節是至關重要的部件，很多非常優秀的馬匹，就因為腿腳和關節有問題，而告別沙場。

　　因此有經驗的養馬人和馬房就會在買馬的時候，注意不要選體重太重的馬，這種馬的腳很容易出事。當然也不能選體重太輕的馬，因為牠們在競跑過程中經不起碰撞和事故，一般選擇體重在 1100 磅和 1000 磅之間的馬是較為理想。

　　有經驗的投注人對腳部有事的馬匹一般都是抱有戒心的。從往績表可以看出，那些不能保證每月至少出賽一次的馬，一般都是腳部有事的馬。為了保護馬腳，所以的賽馬都需要釘甲。馬匹的蹄甲厚約三毫米，需要定期修剪，使牠們行走時更感舒適。釘上蹄鐵可以保護蹄甲，這是馬房最重要的功課之一。

　　其次值得關注的是馬的耳朵，馬的耳朵是情緒的晴雨錶。如果雙耳向後平放明顯，就表示牠不開心、緊張，如果雙耳聳起，就表示很開心，並對周圍的事物感到很有意思、有興趣。如果雙耳向前表示牠好奇，如果一隻耳朵在前面，另一隻則轉向後面，則表示牠對周邊的事物感到很疑惑。從這些肢體語言，可以發現馬當時的心理活動和狀態，從而對其競賽能力進行推測。

　　馬的奔跑是頗有特點的，非常值得注意。筆者當年在甘肅沙漠中騎馬就發現，經過訓練的馬會有很強的記憶能力，牠們對路程和路況都能夠做出正確的反應，所以有老馬識途之說。馬是群體奔跑的動物，習慣於一起奔跑，相互協調，所以許多馬一旦望空，就會拚命的帶頭跑。這就是在競賽中如果開頭不知道留力，那麼這樣的馬在末段往往沒有競爭力的原因。

　　其次馬對路程有很強的記憶能力。習慣了在一定路程末端衝刺的馬，往往到點就會自動加速拚命衝刺，拉都拉不住。這也就使得馬的運動出現了對路程的依賴性，形成了在某些路程跑得特別好的現象。所以騎師的控制在這些問題上顯得特別重要，學會適當的留力，在關鍵的時候發揮衝刺能力，巧妙的臨場走位以避免事故和擁擠，這三者幾乎是考驗騎師能力的關鍵。對馬的群體運動，如果要建立模型的話，必須要考慮這幾大因素。

　　養馬專家還介紹了這類賽馬的另一些有用的知識。一般來說，這些馬匹擁有一雙深棕色的大眼睛，雙眼長在頭部兩側，位置相距甚遠，所以視野非常廣闊，可達 350 度。所以，對於有些競賽過程精神不集中的馬，馬房需要考慮給其戴眼罩。馬匹的視野看不見正前方及正後方的近距離景物，而且跟人類相反，牠們低下頭時看到遠方的東西，抬高頭時則看到較近的景物。

　　此外，馬匹是素食動物，每日的食量約相等於體重的 3%，純種馬每天大約吃 15 公斤食物，喝水 25 公升。除了

飼草之外，牠們還會吃一些營養豐富的飼料，包括燕麥、玉米片、麥糠等。特別喜歡吃零食和一些多汁的食物，如薄荷糖、胡蘿蔔等。馬匹臉部及四肢的天生白色標記來自遺傳，可以幫助我們辨認牠們，牠們長在兩眼之間的旋渦形毛髮，就像人類的指紋，可以用來辨別身分。牠們行走時很有節奏，按速度快慢，可以分為四種不同的步伐：慢步（walk）；踱步（trot），較步行速度略快；慢跳（canter），即慢跑，步履輕鬆；快跳（gallop），即快跑。

馬是警覺易受驚的動物。在自然界，馬是草食動物，很清楚牠們是被獵食者。因此，需要跑得快以躲避危險，馬兒快速的奔跑是為了生存，包括獲取食物和水源，所謂渴驥奔泉。如今，馬這種善奔的特點被人類利用，演變為一種賽馬的娛樂方式。

賽馬的體重同能力有一定的關聯性。馬的體重分級為：

一級：≥1200 磅；

二級：1200–1125 磅；

三級：1125–1050 磅；

四級：≤ 1050 磅。

一般來說，重磅馬在健康狀態下，在陣上衝刺時不怕碰撞，走位強橫，是小馬無法比擬的，有相當的優勢。據筆者的一項統計，一級體重的馬，可能比四級體重的馬，從統計上有 3-4 個馬位的競爭優勢。但香港最高班的佳駟，卻不少在二級和三級體重中，這原因是一級體重的馬，許多是年輕時的癡肥，並不是收身以後的體重。此外，過於肥胖的馬，

會對其腳步造成巨大的壓力，容易造成腳患。故有經驗的馬販子，首先重視馬匹的健康問題，除要進行嚴格的獸醫檢查外，憑經驗會選擇體重適中的馬，如體重為 1125−1050 磅的馬，考慮其綜合能力，香港不少頂級賽馬都在這個體重範圍。

此外，競賽的馬是很脆弱的動物，**佳龍駒**的陣亡就是證明。據報導，賽馬容易出現的毛病，包括劇烈運動導致呼吸系統問題，嚴重的會流鼻血，肺部出血；此外還有肌肉拉傷，骨科傷患，心率不正，食欲不振；尤其不良於行的比例非常高，賽後有時發現可高達二成以上。醫學界認為，馬是很容易生病的動物。因此，馬會嚴格的賽前健康檢查制度，是賽馬過程公平的保證。

對於香港競賽的馬匹，馬會會給定一個評分，這是賽馬最重要的指標。對於未參賽的配售馬（PPG）一般初次插班出賽，按 52 分計，插四班出賽。對於在外地有出賽經驗，並取得一定名次的自購馬，在香港出賽一般插 3 班，評分為 72 分。一般來說，參賽的馬多數都有狀態，評馬人的長短肥瘦的觀感多數是靠不住的。

## 2. 賽事模擬研究

可以確認，賽事模擬是香港賽馬研究有效的系統研究方法。對馬性有一定的了解後，要力求對每一次賽事進行模擬研究，特別是在擁有大數據的今天，同天氣預報一樣，這是一個不可或缺的基本方法。作為一個複雜系統的自我演化，自激勵、自干擾的賽馬運動，其運動模式是隨機的，具有無

數種可能性。其過程決非每匹馬的運動的簡單相加。一匹馬的擠碰、失蹄或其他一些表現,都毫無例外地直接影響賽果。這就是系統觀的基本看法,混沌系統對微小擾動極度敏感的典型特點。從這種特點看,沒有任何一場馬是可以確定預測的。如果你測對了,那意義同猜對沒有甚麼兩樣。

但從多場賽事的角度分析,具有某些確定形態的馬,會表現出一種演化的相對穩定性。也就是說,確定形態的馬匹的表現是概然有序的。就像在混沌學中發現的「週期倍增分叉現象」一樣,一個隨機過程,可以衍化出一定程度的偽隨機性。

確定形態的概然有序表現,也像混沌學中的「奇異吸引子」,它使得一定範圍及程度的系統演化表現出可預見性。

通過反復模擬賽馬過程,我們發現,決定一場賽事水準及性質的關鍵時段在馬匹出閘後的最初 400m;

如果在這 400m 有具 Fr 特徵的一匹和多匹馬快放,完成這 400m 的帶放使命,該場賽果便可以稱之為較正常;

如果在這 400m 沒有 Fr 馬搶放,則步速一定偏慢,馬匹勝出的隨機性增強;

許多馬迷的賽馬常識都驗證這一點。

因此在賽事預測中,我們把研究 Fr 馬作為首要考慮的因素。

每場選馬,我們都必須有 Fr 馬入選,經驗證明,敢於帶放的馬,只要留放得宜,常常可以捱入一席位置。我們對有一季的賽事步速進行統計曾經發現,即使在中長途賽事中,

由 Fr 馬跑入的冷腳，幾乎同後上馬一樣多。

顯然這裡所指 Fr 馬的確定，是按馬匹在相關路程上最佳表現，結合騎師一貫表現來判定的，因為按照馬匹實際水準差異，如一馬不以最佳方式競跑，必無爭勝機會。

賽事模擬的另一個重要因素便是場地的影響。有人說，沙田利後上，快活谷利前領。這種看法是憑場地直路長短推斷的。但例外仍然極多。最好的辦法依然是臨場觀察。尤其觀察當日的各場賽事，特別在相關路程上的賽事，如 Fr 可帶放到近終點，則 Fr 入選馬匹數可適當增加一、二匹，如 Fr 悉數落敗，則 Fr 入選馬匹數可適當減少。

由此通過賽事模擬，結合對形態的判定，可以給我們提供一些具有系統分析意義的啟示：

- 從系統分析中，對處於亞狀態的馬匹可考慮優先刪除，但對紀錄缺乏的質新馬不能隨意否定，這類馬可能是冷馬之源；

- 考慮系統的整體平衡性，對單項指標明顯不夠競逐能力的馬匹考慮作次選因素。如 Fr 馬不多，則該場賽事中挑選的 HP、SC 馬要較多考慮，也可在實力上相對放寬。

- 系統的完整性還表現在對不同類型的馬的全面容納。對 Y 馬和 N 馬，應據場地適應性，相關路程適應情況和騎師情況綜合判斷。一般而言，作為不同於 y 馬的類，也應獨立內比入選，否則因為類的不完整，也不能構成一個完整的預測結果。

所以賽馬預測是對賽事的全面模擬，如果預測結果不包含如賽事一樣豐富的多樣性，則預測並不完美，系統預測過程仍然是一種沿正確思維進行的判斷過程。在此過程中，應該堅持這樣的基本信念：

○ 不對不同質的事物進行通約比較。只有對被證實同質可比的因素才可作比較；

○ 不同類的事物只能並存，不能任意取消；

○ 不要用單一指標或偶然的風吹草動否定一匹馬的競爭能力。馬的競爭實力是建立在核心要素系統判斷之上的。通過反復的觀察，馬迷可以深刻地領悟系統分析和賽事類比的這一特點。

## 3. 賽馬投注與大數定律

最後從系統把握賽馬投注的關鍵要素來看，必須在總體上了解香港賽馬投注的基本趨勢。由於馬會在投注額中，只是固定收取 15% 左右的稅收與管理費用，是不直接參與博彩的，賽馬博彩過程實際是馬迷與馬迷之間的較量。馬會的任務是保證賽事的公平、平均和精彩，這其實就是追求在基本隨機的情況下競賽，以確保沒有人具有特別明顯的資訊優勢。

馬會的這一宗旨，使得全體馬迷的投注必定最終符合大數定律。即如統計所顯示的，整體投注結果向虧損 15% 左右無限衰減。因此賽馬投注研究，首先必須承認大數定律的存在。這可以轉述為，如果我們的投注方式不能真的找到某種資訊優勢的話，個人的所有投注必定最終虧損為零。

　　這個理性的認識讓我們意識到，在承認大數定律的完備性的前提下，再去尋找賽局的不平衡、資訊的不對稱，才是正確的思路。隨意或武斷地否定任何賽馬的競賽能力和可能性，其結果必定墜入自以為是的魔道。

　　儘管有著名的大數定律約束，但馬迷仍然懷有勝利的希望，因為承認大數定律的存在，進行有效研究的例子依然不少。據香港「東網」的一則報導，在隨機性更強的彩票行業，巴西數學家賈內拉（Renato Gianella）通過研究全球20多種彩票玩意，發現根據數學的大數定律（Law of Large Numbers），可以預測出彩票的中彩號碼。大數定律認為，事情發生次數愈多，其平均值就愈接近預期。賈內拉因此認為，許多涉及重覆發生的遊戲，例如對彩票多年的派彩結果進行數學分析，就有其模式可尋。

　　他還發現，並非所有數位組合的中獎機會均一樣，其中某些數位組合中獎的機會較大。故此他認為，只要把每一期的中獎號碼組合排列，再通過數學及概率程式計算，就能預測到某些號碼被抽中的機會率。這個例子說明，大數定律並不可怕，可以被數學家所利用。

　　這個大數定律是概率研究歷史上第一個極限定理，是指在隨機試驗中，每次出現的結果不同，但是大量重覆試驗出現的結果平均值，卻幾乎總是接近於某個確定的值。其原因是，在大量的觀察試驗中，個別的、偶然的因素影響而產生的差異將會相互抵消，從而使現象的必然規律性顯示出來。例如觀察個別或少數家庭的嬰兒出生情況，發現有的生男，

有的生女，沒有一定的規律性，但是通過大量的觀察就會發現，男嬰和女嬰佔嬰兒總數的比重均會趨於 50%。

賽馬長期投注，如果其模式是隨機組注，其結果必定同全體投注結果無限接近，即達到一個固定的虧損值或更低的結果。因此，首先要確認大數定律的影響，避免盲目自信，再合理尋找投注機會，狙擊其他投注者的心理偏差。這要求我們把賽馬預測和投注行為看成兩個不同的獨立系統進行研究。

本質上賽馬預測不是在預測結果，而是預測在甚麼情況下，其他投注者可能犯錯，會把熱門的能力過分誇大，把冷馬的能力過分看輕，從而評估自己有利可圖的投注機會。這樣，我們便可以最大限度避免因長期投注的隨機性受大數定律的影響。

第四章

# 賽馬預測模式與演算法

從大數據和人工智能的角度看，許多研究者相信，一定存在一些較好的預測方法和投注演算法，可以對賽馬過程進行預測和投注。《東方日報》曾有一則關於賽馬官司的案件報導，引起社會的廣泛興趣。文章標題《香港教授開發賭馬量化程式　三賽季賺 5000 萬》，報導稱：

> 將賭馬當作學術研究課題的中文大學統計學系教授顧鳴高，與一名外籍「金主」合夥，透過自己研發的方程式在港賭馬，該方程式近年愈贏愈多之際，顧鳴高忽然要求拆夥，觸發一場官司。
>
> 顧的「金主」民事控告顧私下用該方程式賭馬，要求顧交代因此贏得的彩金，但顧只肯交出三個馬季的賭馬紀錄。
>
> 高院昨下令馬會向顧的「金主」交出顧在另外四個馬季的賭馬紀錄，高院的判決書更透露，顧在三個馬季內已贏得五千六百萬元，而其「得意弟子」雖不屬高薪一族，近年卻有錢與家人購入了七個物業。
>
> 原告 Bruce James Stinson 於 2004 年起與被告顧鳴高合夥，兩人利用一個包括往績資料和方程式的數學模型在港賭馬，顧與其團隊負責研發該數學模型，原告則負責提供資金及尋找投資者。
>
> 雙方協定好該數學模型屬他們兩人的合夥生意，不可出售或與他人分享。該數學模型會計算每場賽事各出賽馬匹的獨贏、位置、連贏和位置連贏的得勝機率，初時雖未見成效，但自 08 年起已可準確預測賽果和持續贏錢，到 2011 至

2012 年馬季已贏得近二千七百萬元。

　　不過，兩人開始出現不和，原告指摘顧私下利用該個數學模型賭馬，而且愈賭愈大，顧則表示自己賭多少毋須與原告商討。

　　顧於 2012 年 7 月聲稱擔心要為他們的生意做商業登記，決定拆夥。原告之後民事控告顧違反協議，指顧在拆夥前私下用該數學模型賭馬，並向顧索取顧自己和透過代理人賭馬的紀錄，以便向顧追討彩金。顧辯稱是用自己研發的另一個數學模型賭馬，又否認曾透過他人賭馬。

　　高院原下令顧交出自己及其代理人於 2004 至 12 年共 8 個馬季的賭馬紀錄，但顧只交出自己在 2011 至 2013 年 3 個馬季合共逾一千九百頁的賭馬紀錄。按已交出的紀錄，顧賭馬贏得五千六百萬元，顧集中投注連贏和位置，其投注額更是兩人合夥投注額的三倍。

　　雖說是舊聞，但其中關於顧教授研究的內容部分值得注意：其數學模型用以計算每場賽事各出賽馬匹的獨贏、位置、連贏和位置連贏的得勝機率，自 2008 年起已可準確預測賽果和持續贏錢。這說明，對賽馬進行一定的有效的預測和投注是可能的。但真正掌握其預測的演算法，卻需要相當的知識修養和大量的研究。

　　但顧教授集中投注的是連贏、位置，這種研究結論同我們對香港賽馬研究的結論卻並不是完全一致的。我們發現獨贏、位置、連贏易受賽馬隨機性的干擾，作為投注的重點方

向並無勝算。而四連環與四重彩及三重彩，在一定程度的複式組合投注模式下，收益較為理想。其他跨場的大彩池屬於隨機漲落，也並無有效的預測理論保證盈利性。詳情請參看本書第六章有關內容。

目前，香港賽馬存在五種主要的賽馬預測理論模式：

一、權重統計分析法

二、賠率結構分析法

三、速勢能量演算法

四、賽事模擬分析法

五、整合判斷與系統分析法

這五種方法，主要基於兩種研究思路和方向，即權重統計理論和賽事走位模擬理論，其實這也是國際主流的賽馬研究思路。在此，我們不討論奇門遁甲、陰陽八卦之類較為奇特的預測方法。

許多專家使用的自製評分實際上是對各因素數量化，也是統計法的變種。這兩種理論，都是為了解決對其中一些缺乏競爭力的馬進行比較和刪除的問題。但是，每一種方法都存在一定的優點和局限性，需要逐一進行分析。

## 一、權重統計分析法

權重統計分析法實際上是最多人使用的統計方法。就是將影響賽馬的各種因素，按一定的方法統計加權，從而對每匹賽馬的勝出概率進行分析的方法。

　　無論是自行制定評分標準，還是憑印象打分，大部分人的分析方法，其實都是圍繞馬的實力（A）、狀態（B）、騎師（C）、往績（D）、路程（E）、馬房（F）、檔位（G）、跑法（H）、賠率（I）、年齡（J）、磅重（K）等因素，或根據自己的理解，從這一系列因素中再精選幾個因素進行權重統計打分進行比較，形成實力比較和投注選擇的。

　　如果將各因素之間的權重因素設為 nn 的話，則統計法對每匹馬機會的評價為：

$$Sn = n1A + n2B + n3C + n4D + n5E + n6F + \cdots$$

　　一般的演算法，是將各因素按百分數和十分制進行加減，或直接換算成自製的評分，也可以按一定的規則換算成馬位差異。

　　這個統計法的有效性主要在於確定各因素之間的 nn 關係，這是一個極其複雜而困難的統計問題，研究很快可以發現這個關係不是恆定的常數，會根據場地、路程和騎師等因素發生變化。故一般馬迷為了制定評分，簡化計算，便自行假設所有的 nn = 1，讓所有的因素同權重進行比較和計算，這是統計法失效的根源。

　　在馬會的投注軟體 *RACING TOUCH* 中有一個揀馬助手的程式。其實就是權重統計分析法的集大成。

　　該程式根據影響賽馬的九大因素，包括馬的實力、馬匹狀態、騎師成績、六次近績、同程出賽成績、練馬師成績、

所處的檔位、跑法、賠率等九大因素。根據自己設定的初始條件或經驗進行統計選擇。最多可選六個因素，最少也需要選兩個因素。在進行統計時每個因素分別分成 A、B、C 三個檔次。如賠率分為熱門、半冷、冷門，跑法則分為前領、居中、後上。投注者可根據自己的經驗從九大因素中任意選擇自己喜歡和認為重要的因素進行加權統計，從而形成一個對馬匹實力的評估表。值得注意的是，馬會的這個程式對路程和負磅這兩個因素並未列入考慮。

這種權重統計分析法對熱門賽果是有一定的指導意義的，但也不是一種邏輯完備的令人滿意的預測方法。這種揀馬助手的選擇方法，實際上把選擇的主動權交給了投注者。九大因素是否平權或者選擇的因素是否平權，對每個不同的場次，其結果是不一樣的，每種因素的佔比是否同等重要也很難說。但這個程式對此並沒有解釋。

如選擇跑法和狀態以及素質三個因素，來決定所選擇的馬的競爭能力。素質與狀態的佔比是一比一的關係還是二比一的關係？跑法與狀態的關係是完全平等的嗎，還是存在一個固定可比較的對應關係呢？不同的路程和場地，是否各種因素的組合又不一樣呢？

如何用統計方法解釋，那些似乎沒有狀態的冷馬是如何勝出的呢？大熱門馬在所有統計指標中都非常優秀，但如何用統計方法解釋它是如何失敗的呢？

我們反覆提及，在系統科學研究中，不同質的事物和不同的單位是無法進行比較的，但統計方法卻人為設定它們是

具有可比較性的，這就限制了統計方法對事物的解釋能力。

統計方法是一種長期趨勢的體現，但它不是內在機制的解釋理論。統計方法無法回答成功與失敗的內在邏輯關係，是無因果關聯的統計性描述。因此使用統計方法去賭馬，勝少敗多。

例如冠軍騎師莫雷拉，差不多場場都可以買成大熱門，在統計權重中是一個非常重要的因素，而且他騎的馬一般狀態和素質都是最高的。當然他的勝出率也很高，但是我們不能根據這種統計的結果進行投注，因為他也有一個相當的比例會跑不出來，而且即使跑出來也是熱門天下，所以其投注的值博率非常之差。所以，這種統計方法其實是一種大眾心理的反映，它更多反映的是市場的走向，而不是最佳的博弈策略。

此外，很多馬迷自己制定評分的方法，實際上也就是變形的統計分析方法。只不過馬迷投注者根據自己的研究，將不同的因素以不同的權重進行綜合分析，然後對每匹馬的素質和競爭能力，制定了一個評價分數，用以衡量和比較不同馬之間的競爭能力。所以權重統計分析方法，基本上是賽馬中最廣泛應用的方法，是一般的馬迷在思維上繞不過去的基本判定理論。

例如：從 2016-2017、2017-2018、2018-2019 三個馬季的統計資料，看騎師和練馬師這兩個影響因素：從騎師入四甲的比例分析，其權重指數是有明顯的級差的。但從練馬師入四甲的比例看，其級差就沒有騎師那麼明顯。

表一　2018-2019 年度主要參賽騎師入四甲統計表

| 騎師 | 冠 | 亞 | 季 | 殿 | 入四甲總數 | 頭馬佔四甲率 |
|---|---|---|---|---|---|---|
| 潘頓 | 168 | 111 | 69 | 62 | 410 | 41% |
| 莫雷拉 | 90 | 75 | 54 | 45 | 264 | 34% |
| 田泰安 | 84 | 69 | 71 | 72 | 296 | 28% |
| 何澤堯 | 56 | 58 | 65 | 70 | 249 | 22% |
| 史卓豐 | 35 | 37 | 37 | 47 | 156 | 22% |
| 潘明輝 | 35 | 24 | 46 | 50 | 155 | 23% |
| 利敬國 | 31 | 40 | 40 | 30 | 141 | 22% |
| 梁家俊 | 26 | 32 | 42 | 37 | 137 | 19% |
| 李寶利 | 25 | 34 | 48 | 45 | 152 | 16% |
| 蔡明紹 | 22 | 38 | 44 | 35 | 139 | 16% |
| 楊明綸 | 19 | 24 | 31 | 29 | 103 | 18% |
| 郭能 | 17 | 39 | 43 | 35 | 134 | 13% |
| 杜美爾 | 13 | 8 | 11 | 16 | 48 | 27% |
| 陳嘉熙 | 9 | 12 | 10 | 9 | 40 | 23% |
| 黃皓楠 | 8 | 14 | 13 | 18 | 53 | 15% |
| 沈拿 | 6 | 12 | 9 | 9 | 36 | 17% |
| 蘇狄雄 | 6 | 7 | 7 | 16 | 36 | 17% |
| 夏禮賢 | 4 | 5 | 4 | 6 | 19 | 21% |
| 波健士 | 0 | 3 | 0 | 0 | 3 | 0 |

## 表二　2018-2019 年度出賽騎師入四甲統計表

| 騎師 | 冠 | 亞 | 季 | 殿 | 入四甲總數 | 頭馬佔四甲率 |
|---|---|---|---|---|---|---|
| 蔡約翰 | 78 | 80 | 54 | 50 | 262 | 30 % |
| 大摩 | 75 | 42 | 61 | 44 | 212 | 35% |
| 羅富全 | 65 | 51 | 45 | 46 | 207 | 31% |
| 告東尼 | 56 | 55 | 55 | 50 | 216 | 26% |
| 沈集成 | 51 | 45 | 40 | 48 | 184 | 28% |
| 葉楚航 | 43 | 27 | 41 | 48 | 159 | 27% |
| 方嘉柏 | 42 | 55 | 46 | 43 | 186 | 23% |
| 徐雨石 | 39 | 31 | 34 | 50 | 154 | 25% |
| 丁冠豪 | 38 | 22 | 23 | 22 | 105 | 36% |
| 苗禮德 | 34 | 29 | 44 | 31 | 138 | 25% |
| 何良 | 31 | 31 | 28 | 38 | 128 | 24% |
| 呂健威 | 31 | 47 | 34 | 41 | 153 | 20% |
| 容天鵬 | 29 | 45 | 33 | 36 | 143 | 20% |
| 姚本輝 | 29 | 35 | 37 | 28 | 129 | 22% |
| 賀賢 | 30 | 26 | 35 | 36 | 127 | 24% |
| 蘇偉賢 | 28 | 41 | 33 | 35 | 137 | 20% |
| 高伯新 | 27 | 38 | 31 | 38 | 134 | 20% |
| 蘇保羅 | 25 | 36 | 38 | 25 | 124 | 20% |
| 文家良 | 25 | 23 | 34 | 40 | 122 | 20% |
| 霍利時 | 21 | 21 | 42 | 31 | 115 | 18% |
| 鄭俊偉 | 18 | 28 | 20 | 30 | 96 | 19% |

如果按相差 10% 內為一個級差，從騎師所得頭馬在四甲中的佔比率統計，則主要騎師表現的級差為：

一級　莫雷拉　潘頓

二級　田泰安　何澤堯　潘明輝　史卓豐　杜美爾
　　　利敬國　陳嘉熙　夏禮賢

三級　李寶利　梁家俊　沈拿　郭能　蔡明紹　巫顯東
　　　楊明綸　黃皓楠　蘇狄雄　吳嘉晉　波健士

按同樣的統計方法，對練馬師所得頭馬在四甲中的佔比率統計成績進行權重排序：

一級　蔡約翰　大摩　羅富全　丁冠豪

二級　告東尼　沈集成　葉楚航　方嘉柏　徐雨石
　　　賀賢　苗禮德　何良　姚本輝

三級　呂健威　容天鵬　蘇偉賢　蘇保羅　高伯新
　　　文家良　霍利時　鄭俊偉

如果從統計的角度看，從入位絕對數到為有實力的馬爭取頭馬，騎師之間的差異較大。打個比方，如果打高爾夫的朋友就知道，莫雷拉就是打 PGA 的世界級高手，差點為 0，而蘇狄雄、吳嘉晉這個級別的騎師，大概只是業餘級別的選手，大概差點為 + 9 左右。造成這種差異的原因，除了騎功問題，還有公關問題，馬房通常把好馬給那些熱門騎師，許多華將只能操馬陪跑。

但練馬師之間的差距明顯沒有那麼大，說明有狀態和實力的馬，最終還得要有好騎師來爭取頭馬。這樣比較，如果將騎師和練馬師兩個因素都列入考慮，兩者的權重是不一

樣的，存在一定的差異。而且這種差異並不是一個固定的常數，會隨着環境的變化發生很大的變化。因此，加權的統計方法，並不是一個可靠的選擇方法。

對於前面提到的統計法對每匹馬機會的公式：

$$Sn = n1A + n2B + n3C + n4D + n5E + n6F + \cdots$$

我們發現，各因素權重研究表現為極大的可變性。就路程而言，在短途 1000m 至 1200m 的賽事中，快放馬 Fr 可以有 3-5 個馬位的優勢，但不是每一場都能表現出來；就配器改變而言，有狀態的初帶眼罩馬，也可以有 3-5 個馬位的優勢，但會因馬房而異；就班次而言，有的降班馬有時也表現出這種潛力，但並非次次如此。

同樣的權重問題也會體現在檔位、狀態、磅位、搭配、路程等諸多因素的混合統計中，由於各因素之間無法找到穩定的權重關係，如果全部按同等權重一比一的方式進行計算，將與賽馬的真實狀態相去很遠，只能是一個相當粗略的估計。這就是我們對公眾馬迷常用的權重統計分析方法的局限性的一個基本判斷。以下是新的統計方法介紹：

## 1. 本福特定律的啟示

統計方法是對無法確定其內在原理的系統，進行研究的基本方法，其價值不能完全否定，但其研究的方式還可以更加廣泛，其實遠觀賽馬中的各種資料變化，甚至把賽馬的資

訊看成是骰面資訊，從賽馬結果的純粹數字統計，也可以發現一些很有啟發的結論。這種研究不用考慮任何的賽馬實際過程，只是對數字進行深入分析，這是大數據統計研究的一個基本方向。

其中借助本福特定律的結論，對照賽馬資料進行研究，就是一個有趣的專題。本福特定律（Benford's law），也稱為本福德法則，說明一堆從實際生活得出的資料中，以 1 為首位數的數字出現的機率約為總數三成，接近期望值 1/9 的 3 倍。這意味着越大的數，以它為首幾位的數出現的機率就越低。本福特定律總結的在十進制首位數的出現機率如下：

| | |
|---|---|
| 1 | 30.1% |
| 2 | 17.6% |
| 3 | 12.5% |
| 4 | 9.7% |
| 5 | 7.9% |
| 6 | 6.7% |
| 7 | 5.8% |
| 8 | 5.1% |
| 9 | 4.6% |

1881 年，天文學家西蒙·紐康發現對數表包含以 1 起首的數字那幾頁較其他頁破爛。1938 年，物理學家法蘭克·本福特重新發現這個現象。本福特研究後發現，只要數據的樣本足夠多，數據中以 1 為開頭的數字出現的頻率並不是 1/9，而是 30.1%。而以 2 為首的數字出現的頻率是 17.6%，往後數

字出現頻率依次減少，9 的出現頻率最低，只有 4.6%。本福特開始對其他數字進行調查，發現各種完全不相同的資料，比如人口、物理和化學常數、棒球統計表以及斐波納契數列數字中，均有這個定律的身影。

2009 年，西班牙數學家在素數中發現了一種新模式，並且驚訝於為何那時才為人發現。雖然素數一般被認為是隨機分佈的，但西班牙數學家發現素數數列中每個素數的首位數位有明顯的分佈規律，它可以被描述了素數的本福特法則。這項新發現除了提供對素數屬性的新洞見之外，還能應用於欺騙檢測和股票市場分析等領域。

這就是數字統計的一種內在規律。即指所有自然隨機變數，只要樣本空間足夠大，每一樣本首位數為 1 至 9 各數的概率在一定範圍內具有穩定性。即以 1 開首的樣本佔樣本空間的 0.3，以 2 開首的樣本佔樣本空間 0.17–0.19，而以 8 或 9 開首的樣本始終只佔 0.05 左右。

據說美國最大的能源交易商安然公司宣佈破產，當時傳出了該公司高層管理人員涉嫌做假賬的傳聞。人們發現，安然公司在 2001 年到 2002 年所公佈的每股盈利數字就不符合本福特定律，這證明了安然的高層領導確實改動過這些資料。

這個定律對賽馬研究有一定的啟示作用，如果把賽馬看成是隨機過程，把賽馬過程中的數據流看成是骰面信息，那麼本福特定律就應該在賽馬結果中有所體現。我們對上一年度的賽馬資料進行研究，發現買 Q 的數值規律，基本上同這一規律有一種平行性。

統計結果表明，沙田 1 號馬的入 Q 率為 13、14 號的 3.5 倍。隨着號碼越來越大，其入 Q 率會明顯降低，這從理論上可解釋為，高質馬不懼負重。馬會的配磅制度，並不能完全消除所有馬之間的實力差異。

統計也表明，谷地 1 號馬的入 Q 率為 12 號的 2.1 倍。這說明谷地賽道更加均勻，更加隨機。

這種與本福特定律的相似性特點，揭示了即使從單純的數字統計，也能看出賽馬運動的一些規律性的東西。其實這主要的原因是因為賽馬的排位表是按照評分的高低進行排列的。而評分的高低確定了馬的素質和能力。1 號馬儘管負最重的磅位，但是它是同場中素質最高的馬，它有可能是降班馬，也有可能是多次勝出的馬。1 號馬良好的表現說明，在眾多賽馬評估因素中，馬的素質是第一位的，評分較高是一種較大的優勢。騎師、馬房、負重、檔位等因素儘管對賽馬結果也有影響，但都不是決定性因素。因此，在投注的時候，要不忘拖上 1 號馬。

但值得注意的是，由於賽馬是一種特殊的隨機過程，無法證明本福特定律確實是一個在所有賽季都有效的統計方法，而極有可能只是有限統計的不確定結論。

## 2. Q 值統計的魔數問題

如果將排位表序號進行純粹的數字運算和統計，還有許多奇妙的結果。例如將每場馬 Q 的數值加起來的和進行統計，就會發現一個非常有趣的分佈曲線，這個曲線在沙田和

快活谷都基本相似。

　　如 1 號馬和 12 號馬構成連贏 Q，即將 1 + 12 = 13，即是其和值。

　　又如 5 號馬和 8 號馬構成連贏 Q，即將 5 + 8 = 13，也即是其和值。

　　對在沙田多個賽馬年度的賽馬資料的統計表明，Q 的和值以 13 為最高峰值。我們稱之為沙田的 Q 值魔數，該分佈曲線向兩端呈現為正態分佈。這就意味着過大的數或過小的數很難搭配在一起，難以構成連贏位。這對投注的時候，考慮組注結構和方法，如果加上對馬匹往績的研究，就有很重要的刪除作用。

　　而在對快活谷多個賽馬年度的賽馬資料統計表明，Q 的和值以 11 為最高峰值。我們稱之為快活谷 Q 值的魔數。該分佈曲線也基本上是正態分佈。同樣，在投注的時候，過大的數位和過小的數位都很難碰到一起構成 Q 值。

　　該數字的統計方法還可以進一步拓展到檔位研究。沙田的入 Q 馬所在的檔位，如果將兩者相加之和，進行全季的統計，也會形成一個正態分佈的曲線，並且以 13 為最高峰值。這就說明在賽馬的過程中，兩隻完全是內檔馬勝出，或者兩隻完全是外檔馬勝出的機會依然偏小。因此投注的時候可以利用這一規則進行適當的刪除。

　　但很遺憾的是，快活谷的檔位統計似乎不符合這一規律，這說明快活谷賽道更加隨機，更難以找到穩定的投注模式。

　　僅僅對數位進行研究，是對賽馬資訊的完全否定，幾乎同買六合彩和在賭場賭大小差不多，當然是不可以完全用於實戰的。但有時在資訊混亂的情況下，這類研究有助於我們清醒的認識到賽馬運動的隨機性。

　　實際上有很多賽局，由於統計差異太小或者可辨認的特徵太少，幾乎相當於隨機運動。如果能夠察覺這一點，避免很多徒勞的複雜計算和研究，把時間和精力、金錢，真正用在有價值的賽局上，也是大有好處的。

　　但很遺憾的是就賽馬研究中，像這樣的統計結論到底還有多少，還可以在一些甚麼主題上進行深入的研究，每一種研究結論的適應性和可參考範圍有多大等問題，目前都沒有較明確的結論。而這同以前那些憑感官看馬的方式不同，可能恰恰是系統研究和大數據計算中較為關注的問題。

## 二、賠率結構分析法

　　從結構與系統的角度研究賽馬，其實就是從整體性出發研究每一個要素，把整個系統分成不同的層次，並努力尋找它們之間的相互關係。從而加深對整個系統的認識和研究。就像股市研究股票波動的趨勢和方向一樣，對賠率進行分類，進行結構性研究，是探討賽事走向的一種重要指標。就賽事的整體系統看，<u>賠率演化結構包括隔夜賠率、賽前賠率、複磅賠率、最終賠率等幾種主要子系統</u>。事實上，賠率結構應該是賽馬預測理論的基礎部分。

## 1. 賠率結構定義

在香港賽馬中，每匹馬的獨贏賠率是馬迷參考的最重要資料。賠率基本上是每匹馬在博彩市場上的交易價格，是人們判斷投注是否有價值的最重要依據。

有一種觀點認為，如果賽馬是一個隨機運動的過程，那麼所有馬經和賽前的各種資訊都只能看成是骰面信息，所有對往績的統計研究、計算都只是一些垃圾資料的運算。英國的一些專家就明確表示持這種看法。這樣他們認為賠率就是一切，賠率的變化反而顯得更加重要。其賽馬的座右銘就是：

**Odds is everything.（賠率就是一切）**

通常香港馬會所顯示的獨贏賠率是從 1.0 到 99 倍之間，隨着投注過程的不斷變化，這些資料也在忽高忽低的變動。

從數學分類上，賽馬的一般賠率結構是這樣建立的，即把所有的參賽馬進行賠率方面的分類：

通常把 1.0 到 9.9 之間賠率的馬，稱為熱門馬，記為 $od_1$。

把賠率在 10 到 19.9 之間的馬，稱為半冷門馬，記為 $od_2$。

把賠率為 20 到 99 之間的馬，稱為冷馬，記為 $od_3$。

這樣這三種類型的馬，就構成了整個賽局的賠率結構，即可表達為：

$od_1/od_2/od_3/$

　　顯然這個賠率結構，隨着時間的變化在變動，但每一個賽局的基本結構卻有相對的穩定性。

　　通常我們所談到的賠率結構，主要包括隨時間演化的結構變化過程，最主要是四種賠率結構：即隔夜賠率、賽前賠率、複磅賠率、最終賠率。

　　**隔夜賠率**：是指賽前一個投注日，在下午 5 點時的賠率。

　　**賽前賠率**：是指賽馬日當天，前一場賽事已經結束，但騎師還未複磅的賠率。

　　**複磅賠率**：是指前一場賽事已經結束，並且騎師已經複磅，已顯示最終賽果以後的本場賽事賠率。

　　**最終賠率**：是指本場賽事結束以後所顯示的賠率。

　　從賠率結構看這四種賠率變化，會發現很多有趣的現象。其基本特徵是，隔夜賠率較為客觀、平均，基本上是馬迷對賽績進行詳細研究以後，客觀冷靜所表現出來的投注意向。

　　賽前賠率，是對隔夜賠率的一個延續過程，一般來說只有極個別的馬，會出現比較大的數值變化。

　　複磅賠率，該賠率嚴重的受當日其他場次賽果的影響，會出現大量落飛的現象。一般會讓兩極分化表現的更加明顯：這就是熱門將更加熱，而冷門將更加冷。賠率市場會出現嚴重的偏移，且一般來說是遠離真實的判斷，投注者會追逐那些在前幾場表現好的馬和馬房及騎師；幕後人士和投注各種過關飛的投注者往往目標明確，矛頭直指有限的幾匹馬。此時，在投注的大量馬迷，也會特別在意這種大戶落飛的現

象，盲目的在市場上追逐一些熱點，從而使賠率結構出現比較大的波動。

最終賠率，是賽事結束以後的賠率，一般的結果是勝出的熱門會更加熱，而冷門一旦勝出也將更加冷。當然，也會出現幕後人士大有斬獲的蝕飛情況，這從派彩的結果可以看出。

## 2. 賠率結構變化的一般規律

通過反復的觀察研究，我們發現賠率結構的變化具有重要的預示意義，這主要表現在熱門馬數量多少的變化上：

**規則一：**當 $od_1 \leq 3$ 時，意味着有超班的馬膽存在，投注者一般都是圍繞這些強有力的馬膽來構築投注形式的。我們稱這種賽局為馬膽局。

**規則二：**當 $od_1 > 4$ 時，一般來說，賽局意味着熱門或冷門出現了一定程度的分層現象。我們稱這種賽局為分立局。熱門相爭的數量較多，有時可達 5 至 9 匹，這意味着賽果偏向較多熱門。

如果此時 $od_2 < 3$，則分層現象更加明顯，此時有很大的概率 Q 基本上在 $od_1$ 中出現。

但如果 $od_1 > 4$ 且 $od_2$ 也 $\geq 4$ 時，意味着 $od_1$ 的分層現象被 $od_2$ 所瓦解，整體局面依然是混亂不清的，$od_1$ 和 $od_2$ 並沒有賠率顯示的那樣有那麼大的差異，賽果有很大的機會可能會出現冷馬結果。

**規則三：**當 $od_1 = 4$ 時，情況變的較為複雜。我們稱之為

混亂局。此時出現 Q 全在 $od_1$ 中的情況較少，賽果強烈的偏向於在 $od_2$ 和 $od_3$ 中出現冷門。這種情況是最值得注意的冷賽果信號，投注者應該認真的比較研究該場賽事的模式，從而從冷門馬中，特別是 $od_3$ 尋找合適的膽和腳。

這是賠率結構的一般性情況，對於特殊類型的賽局，以及某些特殊類型的馬，賠率會出現非常奇妙的變化。這種變化對大勢的走向判定，是非常有價值的。如果賠率結構的變化同賽馬的走位圖和跑法模式預測研究結合在一起，就可以建立獨特的預測方法。

賠率結構的研究也是大數據研究方法的基礎，在大量的賽事中，由於熱門馬太多，往往可選擇物件多而派彩又少，這種賽局要避免過度的投注，以免浪費子彈。這從賠率結構中就很容易察覺。

賠率結構可以讓我們鎖定投注的重點場次。那些 $od_1 = 4$，且 $od_2 > 4$ 的賽局，基本上許多都是值得關注的冷門賽局，想吃大茶飯就得從這些賽局入手。其實馬會編排的賽馬節奏，大約也可以從這種賠率結構的分佈，看出當日是否暴冷暴熱。

賠率結構的顯示更加具有隨機數學的特徵，不少賽局從賽績研究，應該是熱門較多，但賽果總是在賠率結構中顯示出很強的離散性，頑固的出現均勻分佈的特點。這也提醒我們，馬經賽績的研究不能看得太認真，這些資訊有時真是骰面信息，經不起反復的推理，作為賽事判斷的依據更是要謹慎為上。

在每日賽事結束以後進行賽事檢討，反復研究賠率結構的變化是非常有價值的功課。一方面，可以發現某些特殊類型的賠率結構，具有極強的局勢變化指導意義；另一方面，可以發現那些爆冷的馬基本上有幾種比較明顯的類型，是值得特別關注的。如一些質新年輕馬、配件改變的馬、轉馬房的馬等等。

最終賽果在賠率結構中顯示的分散性，可以時刻提醒我們，對賽績的迷戀和過分的看重是不明智的，同真正賽馬的隨機運動存在巨大的差異。這也提醒我們賽馬從本質上是不可預測的，但是我們可以從理性上找到一些比較可靠的賽局和類型，比普通的馬迷具有更多的研究能力，從而稍勝一籌。

最好的辦法，是建立一個從隔夜賠率到賽前賠率的變化表，從而找到投注的最佳方式。不要明擺着賭逆勢、亂投注，不按正常的戰略投注。

當 $od_1 > 4$ 時，熱門多又難以比較，往往 5 選 1，幾乎完全是隨機的選擇。有時沒有任何一種通用標準可用，哪怕從兩匹馬中選出一匹也不可能。所使用的標準，今天可行明天卻不一定可行；一種路程可行，另一種路程又不一定行；十分令人頭痛而困擾。

其實從賠率結構上看出，這種賽事是熱門賽事，根本就不值得琢磨，也沒有必要去投注，完全可以放棄，從而轉向研究其他的賽事。當然，如果你對某馬膽特別有心水，以此只在 $od_1$ 構成連贏 Q 的投注，反而可以大大節約注碼。

## 3. 賠率結構研究的例證

在對過去幾個馬季資料進行統計後發現，賠率結構的特徵並無明顯的變化。本書在這次修訂時，特別對 2018-2019 賽季年度最後一次煞科戲的賠率結構變化進行了總結驗證，其結果也是符合賠率結構的演化規律的。

2019 年 7 月 14 日的各場賠率結構統計：

第一場　五班　1800m　最終賠率結構 3/4/7
$$Q = od_1 + od_2 = 171 \text{ 元}$$

第二場　五班　1200m　最終賠率結構 4/1/9
$$Q = od_3 + od_1 = 1179 \text{ 元}$$

第三場　四班　1400m　最終賠率結構 3/4/7
$$Q = od_2 + od_2 = 997 \text{ 元}$$

第四場　四班　1200m　最終賠率結構 4/0/10
$$Q = od_1 + od_3 = 200 \text{ 元}$$

第五場　四班　1400m　最終賠率結構 4/5/7
$$Q = od_1 + od_1 = 51 \text{ 元}$$

第六場　四班　1800m　最終賠率結構 4/3/7
$$Q = od_1 + od_1 = 99.5 \text{ 元}$$

第七場　三班　1200m　最終賠率結構 4/1/9
$$Q = od_1 + od_1 = 41 \text{ 元}$$

第八場　一班　1600m　最終賠率結構 4/2/5
$$Q = od_1 + od_1 = 139 \text{ 元}$$

第九場　三班　1400m　最終賠率結構 5/3/6
$$Q = od_3 + od_3 = 2920 \text{ 元}$$

第十場　三班　1600m　最終賠率結構 4/2/7

$$Q = od_1 + od_3 = 827 \text{ 元}$$

第十一場　二班　600m　最終賠率結構 4/3/7

$$Q = od_2 + od_1 = 371 \text{ 元}$$

如果對隔夜賠率和臨場賠率進行走勢分析，就可以將第二場、第四場、第九場、第十一場列為重點投注場次，狙擊冷門。否則，因為熱圍骰場次太多，大舉出擊必定收益為負。

本書初版以 2017 年 7 月 16 日煞科戲的最終賠率和連贏 Q 賽果，說明幾種典型的賠率結構變化的例子：

- $od_1 \leq 3$ 的賠率結構：

  第三場　四班　1200m　最終賠率結構 3/5/4

  $$Q = od_1 + od_2 = 184 \text{ 元}$$

  第五場　五班　1800m　最終賠率結構 2/9/3

  $$Q = od_2 + od_2 = 954 \text{ 元}$$

  第十場　三班　1200m　最終賠率結構 3/2/6

  $$Q = od_1 + od_3 = 240 \text{ 元}$$

- $od_1 > 4$ 的賠率結構：

  第四場　四班　1400m　最終賠率結構 5/4/5

  $$Q = od_1 + od_1 = 246 \text{ 元}$$

  第九場　三班　1400m　最終賠率結構 6/2/6

  $$Q = od_1 + od_1 = 210 \text{ 元}$$

  第十一場　二班　1400m　最終賠率結構 6/2/6

  $$Q = od_1 + od_1 = 327 \text{ 元}$$

- $od_1 = 4$ 的賠率結構：

第一場　五班　1200m　最終賠率結構 4/4/4

$$Q = od_1 + od_3 = 1908 \text{ 元}$$

第二場　五班　1800m　最終賠率結構 4/3/6

$$Q = od_2 + od_3 = 955 \text{ 元}$$

第六場　四班　1400m　最終賠率結構 4/4/5

$$Q = od_1 + od_2 = 442 \text{ 元}$$

第七場　三班　1600m　最終賠率結構 4/5/5

$$Q = od_1 + od_1 = 150 \text{ 元}$$

以上除第八場參賽馬太少，未列入統計外，其餘場次均基本符合賠率結構的基本判斷。

在 $od_1 \leq 3$ 的賠率結構中，只有第五場的最終賠率結構是 2/9/3，$od_2 = 9$ 說明賽事非常平均，有爆冷的風險和機會。其餘均可以放心以 $od_1$ 為膽買連贏 Q；

在 $od_1 > 4$ 的賠率結構賽局中，基本上是明顯的分立局模式，連贏 Q 均分佈在 $od_1$ 中，選 $od_1$ 為膽互串，不必多疑；

在 $od_1 = 4$ 的賠率結構賽局中，則充滿了爆冷的氣息，以 $od_1$ 為膽，必須跨行串 Q，要大膽去拖冷腳，要食大茶飯正在此時。該場合應成為投注的重點。

再以 2018 年 9 月 3 日快活谷馬場賽事的賠率結構進行統計，其結構為：

第一場　五班　1200m　最終賠率結構 5/2/3

$$Q = od_1 + od_1 = 205 \text{ 元}$$

第二場　四班　1650m　最終賠率結構 5/1/1

$$Q = od_2 + od_1 = 272 \text{ 元}$$

第三場　　五班　　1650m　　最終賠率結構 5/3/3

$$Q = od_1 + od_1 = 92 \text{ 元}$$

第四場　　四班　　1000m　　最終賠率結構 4/1/7

$$Q = od_1 + od_3 = 406 \text{ 元}$$

第五場　　四班　　1200m　　最終賠率結構 3/5/3

$$Q = od_1 + od_2 = 143 \text{ 元}$$

第六場　　三班　　1200m　　最終賠率結構 4/4/4

$$Q = od_1 + od_3 = 996.5 \text{ 元}$$

第七場　　三班　　1650m　　最終賠率結構 3/6/3

$$Q = od_1 + od_1 = 80.5 \text{ 元}$$

第八場　　二班　　1200m　　最終賠率結構 4/4/4

$$Q = od_1 + od_1 = 163 \text{ 元}$$

該八場賽事如果從賠率結構分析，對投注會非常有參考價值：

$od_1 \leq 3$ 的場次共有第五場和第七場，該兩場的大熱門都是莫雷拉，是非常穩健的膽；Q 的賽果均為較熱派彩。

$od_1 = 4$ 賽局包括第四場、第六場、第八場；該三場中有兩場 $Q = od_1 + od_3$ 的賽果，出現 $od_3$ 的冷馬，賽果呈現明顯的分散性，Q 派彩很高，非常有投注價值。

$od_1 > 4$ 的賽局第一場、第二場、第三場；其中有兩次 $Q = od_1 + od_1$ 的賽果，這說明這種明顯的分立局中，競爭對手主要集中在 $od_1$ 熱門馬之中，賽果走熱門路線，在投注上易買過多組合，中 Q 不夠票錢，買少組合，則面對選錯一條的風險。因此，這種場合值博率並不高。

最有意思的是大彩池的核心場次，第六場三班 1200m 的短途賽事，該場的隔夜賠率是 5/4/3，意味着形勢很亂；最終賠率結構演變為 4/4/4，說明有很大的爆冷機會，筆者當日發現這種結構變化徵兆，決定從冷馬入手選擇，大膽放棄熱門，以冷馬為膽，結果爆出 $Q = od_1 + od_3 = \$996.5$ 的不俗賽果，奠定了該日的勝局。

由此看來賠率結構的研究，對賽局走向的確有相當好的預示作用。當然其中複雜的形態變化，尤其是對隔夜賠率和賽前賠率變化的模式，對某些特殊類型的馬的賠率變化，還需具體情況具體分析。

但是賠率結構的研究也不是萬能的，它本質上是馬迷投注心理的一個鏡像反應，也並不是完成真實的實力表現。最典型的如在 $od_1 \leq 3$ 的情況下，超班明星馬，也可以因為意外和騎法不適當而落敗。如**佳龍駒**的戰死沙場，**巴基之星**拒絕競跑。

在 $od_1 > 4$ 的賠率結構賽局中，一般會是明顯的分立局模式，但也會有 $od_3$ 冷馬入 Q，產生 $Q = od_1 + od_3$ 的冷門賽果。但這種情況由賠率結構無法判斷，必須從馬匹的特殊類型着手，從往績中發現不同尋常的信息和啟示。所以如果沒有對馬匹往績研究的能力，不能適當的刪馬和鑑別可能爆冷的馬，僅有賠率結構的研究同樣也是不完備的。

## 4. 熱圍骰局與冷圍骰局分析

從對賠率結構的長週期觀察和統計，不難發現，每日

賽事的節奏總是有高有低，基本上按二八定律分佈。即按照二八定律，大約 80% 的賽局屬於隨機熱門賽局，我們稱之為熱圍骰 Hwas。而只有 20% 左右的賽局有較大的爆冷機會，我們稱之為冷圍骰 Cwas。這個每日賽事序列，其實就是排位雲圖。據此大致可以區分冷熱局。

　　這兩種賽局其實都不容易辨認出優勝者，Hwas 的賽局往往很難從熱門中比較選擇一條優勝膽：大熱門可以不出，頂級騎師可能失誤，如此等等。總之，缺乏統一的標準作為比較的手段，經常是五選一，幾乎如賭場的骰子在隨機運動。但如果全部都買又不值。這就是熱圍骰的困境。

　　冷圍骰 Cwas 的情形更加複雜，難以琢磨。因為有多匹冷馬，但類型複雜，無從選擇。設則不中，有時看好的冷馬又不出，空費子彈。有時跑出的冷馬匪夷所思，全香港沒有人敢相信。就像賭場的圍骰那樣基本全場皆輸，幾乎無人倖免。馬迷總是在這兩種局面之間徘徊，無所適從，賽馬投注的真相是非常殘酷的，賽馬過程的隨機性總是被廣大馬迷輕視。

　　而馬的類型特徵研究，走位研究和賠率結構研究，可以最大限度的避免困境。如果要說甚麼是賽馬研究的第一要素，找到爆冷場合集中投注，就是最重要的事情。而所有的類比研究，其目的就是為了盡量避免在熱門場合進行無效的、充滿風險的投注，在每日找到最具有投資價值的冷門賽事，集中火力進行價值投資。

　　在以 $od_1$ 為基礎的賠率結構研究基礎上，深入研究爆冷結構的特殊類型，並且及時發現這些賽事，對賽馬投注具有決

定性價值，但有價值的資訊顯然還需要其他綜合資料進行才能最終確定。

## 三、速勢能量演算法

按照馬會網站公開資訊的介紹，速勢能量為一個嶄新的馬匹陣上表現評估系統。其實這種演算法，是把傳統的看賽事錄影評估的方法進行數學化，是方便廣大馬迷進行賽事模擬和預判步速的一個努力，是建立在較嚴謹的往績研究和現場錄影研究基礎上的。

在速勢能量中，能量數值來自假設每場賽事中，第一匹衝線兼負最重磅的馬匹，將會消耗最多能量的概念。每一分能量數值，大約相等於半個馬位。假設兩匹馬以同一負磅相距半個馬位過終點分列冠亞，該頭馬的能量數值即高於亞軍馬一分。若要更精確將能量數值與馬位對照，五分相等於 2.25 馬位 [1]。

每匹馬的能量數值，加入了以下因素作出調整：賽事班次／出賽負磅／速度及完成時間／取勝姿態／勝負距離／賽事水準，因為上述六個因素，均與馬匹負磅、完成時間以及勝負距離有關，並可轉換成馬位作比較，再將馬位對換成個別能量數值作出分析。

所需能量是指假設賽事屬該班次的平均水準時，參戰馬

---

1　該部分內容介紹參考自香港賽馬會官方網站。

要交出多少能量數值才能成為頭馬。計算所需能量時，主要考慮該賽的實則班次、馬匹負磅以及過往該班次屬平均水平賽事等相關資料。所以負磅愈多之馬匹，所需能量數值亦會較大。

速勢能量將提供每場參戰馬的贏馬所需能量。假設馬匹的「所需能量」是 89，而你估計其實該馬匹具備 90 分的「能量數值」，即「能量相差值」90−89 = 1，表示這匹馬具有爭勝能力。「能量相差值」正數值越大，代表該駒勝出機會越大。

速勢能量評估是這樣計算的：根據該駒過往曾造出的能量數值為基礎，再將今次賽事馬匹預計走位、步速形勢、騎師發揮、預計馬匹進步空間、晨課狀態等因素一併考慮作出最終調整的數值。要估計馬匹今次跑出能量數值，並非單看該駒上仗表現那樣簡單，反而要留意馬匹演出週期。若一匹新勝馬正值升軌，上仗贏馬時所交出的能量數值並不足以反映本身真正實力。故此我們要考慮到馬匹是否有進步空間，尤其是質新馬。

在多次參考使用速勢能量評估方法以後，我們發現該方法對具有許多複雜類型的馬混合在一起競跑的場合，很難做出較準確的預測，尤其對質新馬的評估較為武斷。因此，只能將這種方法看成以下賽事類比分析法的一種模式。

## 四、賽事模擬分析法

馬會在其官方網頁中，賽前會公佈一個供投注者參考的速勢走位圖，這個圖是研究者通過大量的分析和研究，做出

的一個有價值的參考圖。其實，這也是進行賽事步速研究的努力。該程式建議，要參考速勢能量評估，進行綜合研究[1]：

賽事預測除了參考能量數值外，還要留意速勢走位圖，因為它會預計每匹馬在賽事中的取位，並告訴大家究竟哪一駒有機會在彎位被頂在外疊，比起其他參戰馬要走蝕腳程，同樣亦會預計哪些馬匹會受惠於該場賽事步速及形勢。上述因素均會影響估計馬匹能量數值。

走位圖會顯示馬匹在賽事早段穩定走勢後的預計走位，預測的走位圖由負責繪製的賽事分析專家作最後決定，可能十分準確，但有時又會與正式比賽時有所出入，這情況大多出現於練馬師或騎師打算改變馬匹慣常跑法以克服不利檔位或步速形勢的時候。

走位圖最主要考慮馬匹過往的跑法，譬如前領、跟守放頭馬後面又或留後，加上分段時間顯示各駒的真正前速、排檔、賽道特色以及起步點位置，將會影響參戰馬首次入彎時的取位。其中 1W = 1 疊（貼欄）；2 W = 2 疊；3 W = 3 疊；4 W = 4 疊。

儘管這個速勢走位圖是一個嚴肅的研究結果，但卻不能進行真正有價值的選擇。因為每次賽事的步速才是最重要的，該程式將步速問題交給了投注者判斷，而這卻是最不確定的因素。

對於賽馬預測來說，複雜系統如果沒有可靠的簡化模

---

1    該部分內容介紹參考自香港賽馬會官方網站。

式，複雜計算的結果並不見得比簡單計算更好。如果找不到對過程進行簡化和模式合併的方法，這說明該過程就是隨機過程。隨機過程需要列舉所有的元素，才能說明其規律。所以，對真正的隨機過程，所有的成敗對策都是碰運氣。故弄玄虛的複雜理論並不比憑直覺進行的簡單選擇更佳。

以下為兩類可判斷的走位趨勢：

對走位圖的深入分析顯示，儘管許多賽事的步速都不易把握，但還是存在兩種明顯的賽事，具有預測價值：

- 帶放馬少，且賽事水準較弱的賽事。這類賽事被國際上的賽馬研究專家稱為 Lone Spend 的賽事，其中不多的快放馬基本上會入三甲，是選膽不可多得的機會。有的專業投注人士，甚至僅投注具有 Lone Spend 特徵的賽事，其他只是欣賞。

- 在變化天氣或短途賽事，會出現明顯的依欄性，會出現黃金走廊的現象。如果勝出馬反復在某個位置出現，我們稱之為黃金點位。在賽事模式上，一旦觀察到這種現象，就可以將同日類似的賽事，列為重點投注場次。

這類賽事在 1000m－1200m 的短途賽事中佔有相當的比例，但須結合走位圖分析才可以察覺。這種步速分析方法，就是賽事模擬分析發現的有價值的投注機會。

## 五、整合判斷與系統分析法

賽馬研究真正的悲劇，就是人們一直在參與，但遠未建

立科學的認知模式，未真正破題。馬評專家即使知道每一個細節，也無法真正理解整個過程和競賽機理，專家知道很多事，很多細節，但是沒有內在的邏輯統一性，其選擇結果只是捕風捉影的猜測和投注。

因此馬迷急需建立理性思維的方法，就像牛頓力學建立對整個物理世界的基本假設一樣，我們也需要最初的假設和站得住的可靠的基本公理。

我們需要這種假設建立理性思維的起點，指導過程研究以及理解最終的結果，這個基本的假設就是大數定理，即首先承認賽馬投注從整體上是無限衰減的，每一匹馬參加比賽從邏輯條件上看基本是無瑕疵的，都是完備的。

這個假設同傳統上一開始就想當然否定一些賽馬的能力的方式是不同的，是先承認其完備性，再尋找突破口。在這個基礎上，我們再提倡大數據建模。

這樣必須建立一些基本的競賽模型，就像天氣預報一樣，我們只是看到小尺度、近距離的變化和現象，是無法把握天氣的變化的。只有當對全球的氣流變換模式有了完整的了解，尤其在中國大陸氣候預測中，能夠了解副熱帶高壓在整個太平洋區域對氣候影響的模式後，我們才能夠比較準確預測天氣的變化，進而研究和了解局部變化的趨勢。

從氣象預測科學處理混沌系統得到啟示，我們發現氣象預測的邏輯過程分為：

**大氣模型→衛星雲圖→地面觀測→模擬計算→概率預報**

綜合分析香港過去賽馬預測的局限性，我們總結出大數據分析的賽馬預測步驟：

**賠率結構→排位雲圖→賽事模擬→條件刪減→投注評估**

其中，開始的排位雲圖要以賠率結構變化為基礎，以決定投注重點場次。賠率結構變化就好比氣象預測科學中的都卜勒雷達系統。我們需要開發類似氣象觀察中的無人機、GPS系統、地面雷達、氣壓計、溫度計等輔助觀察設備，這就是賽馬研究中基於不同方向的統計和研究模型，可以對整體系統進行可靠的數理描述，成為大尺度觀測的子系統。

現代天氣預報已經是以數值為基礎的綜合預報，其分辨率、時間頻次和定位精度均非傳統的經驗預報可比。在電腦大數據的說明之下，氣象預報技術從現象預報、經驗預報到統計預報、灰色預報再到非線性預報的綜合預測時代，這種方法論的演變，對賽馬預測研究有很大的參考價值。

心理學研究表明，一般來說，人們都是憑大腦中已經存在的模式，來判定眼前的新事物。這樣就很容易產生錯覺，因為賽馬問題的研究本身的可靠認知模式並不存在，我們就會在經驗中尋找類似的模式進行類比，其結果是不得要領。所以，我們需要重新建構一種新的，類似於牛頓力學的賽馬認知模式，這就需要思維上的大膽創新。

許多科學研究的經驗可供我們參考，著名腦科學家卡哈爾曾經給人類的大腦思維過程進行了研究。多年以後他發

現，染色技術是一個不錯的研究方法，可以跟蹤人類大腦思維的過程，可以建立大腦的思維模型，通過染色技術，他跟蹤思維的變化過程，找到了神經元這個基本的大腦單元。不同的細胞組合形成的神經元以及它們的連接，有上億種連接方式。這樣研究連接方式，就是我們目前研究人類特殊的情感和欲望的方法，這個基本模型的產生過程對我們研究賽馬很有啟發。

必須承認，賽馬的排位表具有邏輯上的完備性和不可分割性，因此，我們首先必須從整體上確定大數定理在整個賽馬系統中發揮主導作用。然後，必須按照統計和模型分析的方法，層層剝離，找到在特殊的情況下，哪些系統在發揮作用，而哪些是做不到的。這樣圍繞整個賽馬的組合形成一個緊密的邏輯結構圖，然後進行系統的刪除方法，最後找到那些不能刪除的部分。

按這種思維過程，我們會發現有不少的賽局是無解的，同時也不是每一個有解的賽局是有盈利性的。因此，真正能夠和大數定律進行對抗的，都是一種極少的特殊機會和偶然的突變，這才是我們投注狙擊的重點。

這個研究過程需要大數據幫忙，目前不能說已經找到了非常完備的邏輯模型，但這種刪除規則，至少是一種正確的理性思維過程。通常可以理解競賽過程，方程的解也可以指示投注方向。這個理性思維的賽馬研究才剛剛開始，我們還需要努力。

在本章前面介紹的四種預測方法，本質上都是不完備的，但都是看待賽馬問題的一個角度，在某種程度上能夠反

映賽事的某些趨勢和偏差，又是有參考價值的。因此，我們提倡的新型整合判斷就是希望按**賠率結構→排位雲圖→賽事模擬→條件刪減→投注評估**的投注研究流程，結合各類有價值的統計和模式，綜合判斷投注機會。

這個流程以賠率結構判斷為先導，研究每日的主要投注場合。基本上是每日 2—3 場為主要投注場合。其餘作壁上觀，僅研究賽事變化模式。

賽事類比是判斷賽事開展方式的基本模型，所有的統計規則和選擇方式，都必須與賽事模擬的結論協調。所以，該賽事是否有投注價值，基本上取決於投注方式的多少，顯然，具有越多可能性的賽局，不確定性越大，投注價值越小。

投注組合的多少又取決於賽事模擬中可以刪除多少沒有競爭力的馬匹，以及是否可以找到馬膽。一般來說，只有找到了可信任的馬膽，並且可以刪除較多的無競爭力的馬匹，該賽事才有投注價值。

因此，在賽事模擬基礎上進行的條件刪減，需要對尋找馬膽形態及系統刪減建立規則。這就是馬膽形態選擇法和系統刪除法。

## 1. 馬膽形態選擇法

馬膽選擇基本是大額投注的關鍵因素，小額投注可以用複式方式，但大額投注無寶不落，無膽不行。對連贏位的入選馬匹而言，運用賽事模擬分析後，最終入選馬數依每場複雜程度而定，少則 4、5 匹，多則 8、9 匹。我們一般認為，

少於 8 匹入選馬的局稱為有解局，否則無解。無解局沒有投注價值。

事實上，人類理性也經常面對無解局。我們必須承認這點。所以場場投注的人，必定在撞彩，不可能贏。

通過核心因素分析後的入選馬是個不同類型的馬匹組成的一個優選核。因為類的不同，相互已很難比較，故也是一個隨機核。也即是說，隨機核內的每一元素機會均等，地位並無高下之別。這意味任何確定論式的指定都只是隨機選擇，也就是說，沒有確定無疑的膽存在，一切都是一個概率問題。但是，選馬畢竟還涉及投注以及利潤的漲落問題。投注的原則同選馬的隨機原則正好相反：越有明確的確定性，便越有愈高的回報和利潤。

在這種理性的窘迫面前，我們只能勉為其難，利用概率方法計算隨機核內的相關形態，發現具有較高勝出概率的形態，並冠之以馬膽的美名，並在合理的賠率下嘗試作膽。這便是賽事模擬分析方法尋膽的基本思路。

我們可以列舉如下幾種一般情況下形態可以考慮作膽，或作膽具較高的投注價值：

大師傅在態的基本座騎；由大師傅首次主轡的年輕當起馬；從見習師轉由大師傅主轡的到位馬；年輕馬合形態當起，作特殊配件改變，如初戴眼罩，具有明確的出擊意向和競爭力。由見習騎師已試準的實力馬，往住具有較好的分頭；由見習騎師或大師傅騎的放頭馬，通過超強適應訓練（L-S）手法的實力馬。

　　其他針對具體的場地、路程，還有許多可選擇的類型。應該說，在每一類型中均可以發掘出馬膽的形態。

　　下列所列舉的是根據上季賽果設定統計條件，所尋找的三種膽形態。

- **第一類馬膽**：配件改變膽

　　　　設定統計條件如下：

　　1. Y 馬，f ≤ 12，作 SP 改變，如 B1、V1、O1 等；

　　2. 班次 2-4 班；

　　3. 非初次出賽，有明顯的接近賽績；

　　　　對以上條件資料進行篩選處理可知，這種馬在設定條件下的入 Q 率可達 54% 左右。因此，這類形態馬可作為較確定的膽。

- **第二類馬膽**：本季新勝馬膽

　　　　在本賽季已經贏過一場，無論下一次甚麼時候出來都值得留意。對大馬房尤其如此：

　　　　蔡約翰、告東尼、蘇偉賢、賀賢、姚本輝、徐雨石、葉楚航、苗禮德等幾個大馬房來說，這類勝過再出的馬，入位率達到一半。其他幾個馬房的這類馬成績也不差，也接近於 1/3 強的入位率的程度。這類馬可以考慮作為馬膽，尤其冷門時。

　　　　其實這類馬從賽績研究的角度來看，上賽能夠勝出，表示狀態良好，健康非常好，儘管因為評分增加，增加了幾磅負重，但再出在本班依然具有很強的競爭力。因此，加上其他對賽績和模式研讀的方法，

在這裡馬中尋找膽是比較有把握的方法。

● **第三類馬膽**：步速有利馬膽

從賽馬步速的研究，也可以找到一些有價值的膽。一般來說，較快步速的賽事，對後上馬比較有利，較慢步速的賽事，則對前領馬比較有利，中等步速的賽事，則形勢較為混亂。

從往績研究和賽事模擬可以看出，是否本場有快速前領馬，如果有，就很有可能會製造出快步速賽事，這對那些守住好位，有遮擋的後上馬非常有利。

如果本場賽事缺乏前置快放馬，則能夠放在前面的幾匹馬，具有步速之利，這些馬可能從賽事近績來看並不出色，但因有形勢之利，往往能夠入位。

以上這三類選膽方式，必須綜合各種統計方法選擇，賽馬不是一成不變的遊戲，但沒有膽的賽事真的不值得大額投注，忍手為要。賽馬本質上是賭博，澳門賭場之所以不可為，是因為本質上那種賭博是憑運氣。賭場的設計，已經從統計學上不可能發現有明顯偏差。同樣的道理，如果賽馬場次裡面，無法發現明顯的統計偏差，也是不值得投注的。如高班次的賽事，基本上就是屬於隨機運動，每一匹馬的基本性能相差無幾。勝敗完全取決於競跑過程中的機遇，其過程同十幾個骰子隨機運動產生的結果無異，因此不值得投注。

## 2. 系統刪除法

任何研究系統，哪怕是能夠極其模糊的辨認目標、識別

機會，只要有一定的穩定性和辨識度，都是有價值的系統。日常生活的經驗告訴我們，如果你不能發現目標，即使在很近的距離內，你也很難找到。例如一個兩米開外的小釘子，如果你不知道在哪裡，你基本上就等於是在瞎猜。沒有較好的定位策略，選馬投注就是大海撈針，費盡力氣遍地撒網也沒有用。所以對於賽馬選擇的基本道理是，要麼可以直接指認優勝馬或者馬膽，要麼儘管無法直接指認膽，但可以否定和刪除相對沒有競爭力的參賽馬，由此餘下的就是合適選擇的馬。

在系統刪除方面，排位雲圖的研究和判斷很重要，我們必須摸清楚本日賽事編排的基本特徵，<u>一般來說，每日的賽事節奏都存在一個大致的週期性，這就是每日都有一個獲利的高潮期，也有一個可能非常明顯的尾場隨機屠殺</u>。系統刪除法要求，對那些熱門場次，好馬如雲場次，無法分清和比較實力與機會的隨機場次，可直接整場刪除，基本不投注。避免跌入賭場運作模式，這是節約注碼的有效環節。所以，有紀律的投注者才能成功，場場濫賭的投注者必定失敗，因為他們對賽馬有投注癮，對有些場次不投注基本上無法忍受。賽馬投注，考量的實際上還是人性和定力。

基於賠率結構和許多統計方式的研究，我們還總結了一些系統刪除的規則，這些刪除法常用規則並非場場適用，但是我們刪除的思考方向，這組規則包括：

**異行相配 / 大號不合 / 和值平衡 / 素質優先**

- **異行相配**：觀察大量的賽局結果在賠率結構中的分佈，不難發現，入 Q 的兩匹馬很少分佈在 $od_1/od_2/od_3$ 中的同一段，而是大多數場合表現為頑固的離散性，出現跨行分佈的特點。所以，如果膽選在 $od_1$ 中，其他腳就儘量選擇 $od_2$ 和 $od_3$ 中。要避免一味選熱門 $od_1$，其組注搭配都是熱門賽果，食之無味；或者一味選冷門組合的投注，又明顯放棄一些較穩健的膽，賭逆勢，其結果是留下深深的挫折感。

  這個規則的特點提示我們，賽馬過程在很大比例上是基本隨機的運動，賽前一邊倒的大熱門其實只是一種市場幻覺，隨着賽事開跑就會煙消雲散。但是，馬迷是沒有記性的，過後會罵一通騎師或者馬房後就忘得一乾二淨，下一次賽馬又是一樣的追捧熱門馬，不買熱門心不安。

- **大號不合**：其實這是一個明顯的統計規律，我們在進行統計是很容易就發現。以連贏 Q 為例，如號碼大於 10 的兩匹馬；檔位同在外欄的兩匹馬；從騎師成績統計表看同為榜尾的兩位騎師；或者本季練馬師成績表同為榜尾的兩位練馬師等，均很難包辦 Q 連贏位。投注時除非特別有信心，否則可以優先刪除該投注組合。

- **和值平衡**：這同前面討論過的魔數問題統計有關。以連贏 Q 為例，沙田 Q 的和值是以 13 為最高峰值分佈的，很少出現在極大和極小和值區域，因此，如果有了較中意的膽，在選擇配角時，要考慮和值的分佈問

題，儘量在以 13 為中心的區域進行選擇，從概率上會有較大的勝數。當然，這也是一個一般的統計規律，不能一成不變，如果有特別有信心的膽，可以考慮打破這一規則。

● **素質優先**：香港賽馬是以評分作為主要的評價標準的，因此高評分馬總是要看高一線。正如我們前面在討論本福特定律時說所看到的，1 號馬在 WQ 等方面有不俗的表現。許多馬迷也發現，一些混亂賽事尤其 1 號馬會在意想不到的時候出現，看來卻狀態一般，毫無特色。故不能過分相信眼睛看到的表面現象。馬的綜合能力是憑肉眼無法判斷的，要相信馬會評分的專業水準。

香港賽馬預測永遠是反單向思維的，單向度系統無法解釋賽馬的真理，有時一個系統揭示了一點點偏差，可以看出一些問題，但常常是無法全面地看到問題，這就是賽馬這種特殊的隨機現象的特點，一個系統的判定可能只看到極小的偏差，但如果多個系統看到的問題，就可能有預示趨勢發展的作用。要將這些模式和判定系統全部集合起來，共同權衡，綜合評估，否則就是盲人摸象。

賽馬預測的系統很多，但是最核心的兩個系統，應該是賠率系統和走位模擬系統，此外還應結合對往績研究的經驗進行個體判斷。賽馬預測，本質上是評估馬匹的升分空間和潛質，但其複雜性在於，馬匹有時其潛質無法表現出來，其競爭力的發揮又同馬房部署、騎師的發揮密切相關，無法事

先完全預測到。因此，人的有限理性，必須保持對賽馬複雜性的足夠謙慎。要承認，如果賽事的開展同這兩個模式都不相吻合的話，那麼賽果很有可能是不可預測的。

書要越讀越少，越讀越薄，理論要越來越簡單明瞭。所謂為學日增，為道日損。一本書要從有讀到無，才能夠真正超越零碎的資訊，達到悟道的程度。賽馬的預測沒有止境，需要多角度、多系統觀察和研究，任何單一系統的研究都是管中窺豹，是不完備的。因此，新型整合判斷流程與系統分析與其說是一種方法，不如說是一種思路，需要對大數據研究的強有力支援，找到更多的可靠統計模式和規律，才能對投注產生指導價值。

# The Alchemy of
# Hongkong Horseracing

## 下 篇
## 投注致勝篇

# 第五章

# 一般賽馬投注分析

前面說過，在香港賽馬投注中，贏馬其實是很容易的，但是要贏錢就不容易了。因為如果一場馬有 14 匹，你全部都買獨贏，一定會中，但是卻不一定贏錢。所以賽馬投注就是在贏馬與贏錢之間徘徊，如何在賽馬中贏錢，是一門需要動腦筋計算的大學問。

馬會的大部分賽事編排，結果都像俗話說的：輸就輸間廠，贏就贏粒糖。其實是我們所謂的「糖廠遊戲」。試想如果一場馬買連贏選十四，其組合就有 55 種。而一般的派彩在 $200 到 $300 之間。所以選太多匹馬，注碼太多一定是輸的。故選好馬、刪掉沒有競爭力的馬，是投注的第一要務。

賽馬投注的核心策略一定是刀仔鋸大樹，以小博大，以膽式投注來節約本錢，尋找冷馬進行技術性的投注組合。對於大彩池的投注更是如此，沒有一到多個膽，基本上不用考慮。一場馬有沒有可信任的膽，是決定可投注的關鍵因素。

我們已經討論過多種選膽的方式，例如尋找賠率結構中顯示的膽，以賽事過程模擬尋找到的膽，以特殊形態、配器改變、馬房轉換、步速研究尋找到的膽，尤其如 lone speed 特殊模式的膽。賠率結構的研究，可以向我們預示派彩的方向，是熱門組合還是冷門的天下。如果是熱門較多，如 5 選 1 的隨機模式，則其他任何彩池的的投注也是價值不大的。精明的職業投注人會強調，捉鹿要脫角，不但要有尋找好馬的功夫，更要有恰當運用注碼的能力，這才是真正的取勝之道。

# 一、投注的基本思路

## 1. 獨贏的買法（W）

　　獨贏的變化是賠率結構研究最重要的資料。但賠率顯示有一個最明顯的特點，就是熱門普遍被超買，而冷門普遍被過分的漠視，其數值是兩邊不均衡的。所以在賽馬中，沒有任何大熱門，是值得去買獨贏的，長期買一定是賠率過低。獨贏的買法，一定是除掉大熱門以後，認為其他有若干匹馬有勝出的機會，才可以考慮。

## 2. 位置的買法（P）

　　位置的買法關鍵是要買冷馬。如果是大熱門馬，大概入圍率在百分之五、六十之間，熱門位置的派彩經常在十幾元左右，如果買三匹有一匹不入三甲，恐怕常常不夠票錢，故買熱門位置常買常輸。只是如果有中意的冷馬可以買一定數量的位置，但這種冷馬，往往是買連贏和三重彩的重心。買位置是一種休閒與做慈善式的投注，有賽馬參與感，但不是真正有價值的投注方式。

## 3. 連贏的買法（Q）

　　連贏 Q 是馬迷最感興趣的投注方式。各種投注理論都希望在連贏問題研究上突破，因此 Q 是許多賽馬分析中的重點，從如何找膽到如何組注，幾乎是馬評人最樂意推薦的內容。其中選膽是重點，有了膽就可以大大節約投注。連贏過

關，更是非常吸引人的一種投注方式。

其實選擇有利場次出擊，是買 Q 中最大的學問。在可能爆冷的場次可以買多個膽拖更多的注數，在有許多熱門但又無法確定膽的賽局中，要儘量少買，避免出現「糖廠遊戲」的結果。

## 4. 大彩池的買法

其實三重彩、四重彩、六環彩、孖 T、三 T 都可歸為大彩池，要中任何一匹都需要幸運之神的眷顧。尋找確定性的膽，刀仔鋸大樹是必不可少的策略。靈活的投注模式和組合模式，可以節約更多的注碼。少注多票，儘量包含更多的預測模式，不中損失也很少，才是長期投注之道。

儘管希望渺茫，但並不是沒有機會，關鍵是預測的路數和模式，所以每次都要用一定的預算來買這種大彩池。人無橫財不富，馬無夜草不肥。如果不買就永遠沒有希望，賽馬之道就在買得多，中的概率就越高。中一次孖 T 可以玩十年，這樣的例子很多。

賽馬運動是世界上第一大體育運動，被稱為帝王運動，賭博之王。投注者在上萬馬迷的吶喊聲中，在馬場強大的臨場震撼力之下，在賽馬派彩巨大的誘惑之中，很容易迷失自己。沒有獨到的賽馬理論和投注理論，任何形式的下注方式，其實結果都一樣，都會變成玩遊戲機的消費模式：即花費了一定的金錢從事慈善事業，購買了一段刺激驚險的時光體驗。除此之外，不再有任何有價值的沉澱。

所以如果路數不對，每日設定固定的投注額度，寧缺毋濫，留得青山在，不怕沒柴燒，只買有值博率的馬是絕對有價值的投注鐵律。

## 二、平衡投資與收益

有一個流行的賭徒不敗說法，即直接倍投方式的投注：只要這次不中，那麼下次加倍買，一直到它中為止。這個理論在現實中，其實很難操作，因為賭場就設定了限紅，專門對付這種投注方式。在賽馬中也很少有人如此投注，因為賽馬的彩池很多，投注方式可選擇性大，其次受賠率變化的影響，贏馬不贏錢的事常有。因此，不能把賽馬看成是賭場的簡單重覆。但賭場和馬場對投注者的考驗都是一樣的，如何平衡投注與收益，出現正反饋的結果才是關鍵。其實，投注者在賭場不敗的關鍵並不在於任何投注模式，而在投注控制，在於投注者的行為準則。

## 1. 馬場第一殺手：平均注碼，場場投注

賽馬活動對許多馬迷來說其實也是這麼一個過程，每一次賽馬日，馬迷會在投注戶頭中存入一定數額的款項，經過一到二個賽馬日以後，這筆錢就被消費掉。然後又必須再一次在投注戶口中存款。周而復始，一年又一年，這個過程同玩老虎機的模式是一樣的。其結果根本不在乎你以甚麼方式投注，也不在乎於你曾經贏過多少獎項，最終的結果都是無

限的衰減。贏錢只是過程，其最終結果卻總是輸，這是許多賽馬投注者無法擺脫的命運。

● 「slot game」老虎機投注模式

現在全世界賭場中最普遍的就是老虎機，無論是在拉斯維加斯、澳門還是馬來西亞的雲頂賭場，老虎機的收益對賭場來說是非常穩定的。老虎機英文叫做「slot game」，現在演變成許多品種，包括各種啤牌遊戲類型和其他主題類型的機種。但本質上它們的設計原理都是一樣的，其本質都是一種消磨時間的以遊戲進行賭博的電子設備，它幫你體驗快樂、刺激的感覺，但最後你的消費會以小時計算，且最終肯定會輸完。因為老虎機的程式是設計好了的，根本沒有所謂的公平可言，玩老虎機是絕對沒有前途的。

老虎機的設計是利用了一種心理學上叫做懲惡效應的模式，這種模式就是在顧客投入硬幣以後，通過有程式的舞台暗示作用，包括各種高潮迭起的音樂音響效果和一連串的中獎提醒，製造一種蜈蚣進入亂舞狀態的迷幻效果，使賭客在此過程中產生一種上癮的效應，賭徒的腦海中會分泌出一種愉快的多巴胺化學物質，讓人感覺到快樂。這就是一種賭博上癮過程，讓人欲罷不能。所以老虎機又被稱為單臂劫匪。

老虎機的設計實際上是利用了賭徒謬誤。下注者會以為每上下次會包含某種模式和關聯，但實際上每一次出牌其實是獨立的事件，所出的結果同前一次沒有任何關係。下注者覺得這一次應該出大牌了，就會產生一種強烈的期望，希望趨勢會對自己有利。遺憾的是，約翰·思考因在《賭博大全》

中說，如果你玩一種賭博系統，要玩很多次，而每一次的期望值都是負數，其累計結果是絕無可能變成正數的。但老虎機的下注者卻總是站在賭徒謬誤的基礎上相信會出現奇跡。

基本上當你開始玩老虎機的時候，上注多少，通過一定時間不斷的減少，最後所有注碼就會消減為零，極少有例外出現。中大獎幾乎是夢想，概率極小。即使中大獎，也其實是老虎機的一種廣告模式，它會激勵更多人下更多注碼，在老虎機旁邊流連更長時間，結果是這些錢又將回到賭場手中。

這個模式就叫做老虎機的賺錢模式，你通過上注經歷一個過程，度過了非常愉快刺激的時光，但是你的時間是要按小時計算花費的。賭場提供這個服務，本質上是出售一種經歷或快樂，它是要收取費用的。

許多人很難逃出這個必然的命運。研究老虎機的行家說，要同老虎機作鬥爭，贏錢就必須是遞進式投注。即投資額不斷的翻番。直到中大獎為止。但這只是理論上的模式，實際上老虎機可以連續幾十次、上百次根本沒有大獎出現。當然也有可能連續爆得大獎，這個過程其實是有電腦處理的一個隨機過程。

對於在賽馬投注中，平均注碼場場投注的人，其結果同玩 slot game 這類老虎機遊戲是一樣的，體驗一樣，結果也一樣，一般收益為負。

理解了馬場的 slot game 理論模式，就要學會運用大小注策略，重點出擊，尋找有把握的投資機會。要研究馬會排位心理和節奏，尤其要防止尾場絞殺策略。所以，我們總結為

賽馬投注的三條守則：

- 平均均碼所贏不及所虧，長期必輸無疑，要制定大小注策略。

- 由於賽馬模式的複雜性，沒有人可以從頭贏到尾，場場投注基本上是不斷地消耗注碼，只會偶爾回吐，因此沒有心水的場次，絕對不能投注。

- 要翻身一定要追逐冷門的機會，在最有可能出大牌的時候押重注。一旦大牌出過以後，好戲已經結束，無論輸贏，都要即刻離場，才是最明智的選擇。知道何時離場，是一種生存智慧。

## 2. 認清自我角色定位

美國賽馬研究者羅塞克蘭茲把賽馬投注的人士分為五大類：

- 一般的下注者。大多是老年人，把賽馬作為一種消遣方式，他們只對有希望的馬下很少的注；

- 在週末或休閒時才賭馬的人，賽馬是他們的一種休閒娛樂方式。

- 職業下注者。這類人僅佔賭馬人群的 5%，他們會利用電腦研究每一匹馬獲勝的可能性，在賽前考察馬場，查看跑道，對馬的狀態和騎師的能力瞭若指掌。

- 病態的下注者。他們一次又一次按自己固執的模式下注，但每次都輸光離場。

- 外圍賭博的非法下注者。

可以說，除了職業下注者，其他的投注者最後結果都是玩老虎機的模式，最終都將清零出場。這就是 90% 以上的賽馬投注人的命運。

由於馬場有這種老虎機模式的存在，因此投注者必須看清楚自己的定位：如果是作為日常消遣，當下注為做慈善，度過美好的一天，那麼賽馬將是一件身心愉悅的事情。所謂小賭怡情。但如果將賽馬作為業餘收入的一部分進行全身心的投資，那麼就需要認真研究真正的投資機會，並且把握機會。不然將跌入萬丈深淵，可能永遠沒有機會把盈利性做到正值。

我喜歡反復提醒大家的是，市場隨機性的結果就像大海的波濤，它是沒有記憶性的。如果沒有自己獨立的思考和可靠的賽馬投注模式，那麼回頭看的時候你將一無是處，所有的投注都是自相矛盾的隨波逐流，時間和精力都花費在茫茫的大海之中，消失得無影無蹤，不留下任何痕跡。所以深陷賭博迷霧的人是沒有前途的。

需要強調的是，一個嚴肅認真的投注者必須學會對付馬會的這種老虎機模式，必須學會在賽馬市場上發現機會、利用機會。投注決不能均衡，必須掌握大小注的投注策略；對有比較大的投注機會要窮追不捨，狙擊機會是戰勝市場最重要的因素。

要了解並利用馬會的編排設計，只要用心，要做到這點並不難。馬會在設定每日的賽事時，就有意安排平淡夾有高潮的賽事，其中真正爆冷的往往是在中間第五、第六場。

而尾場是非常危險的場次，基本上是屬於冷圍骰和熱圍骰場次，也就是說，是基本完全隨機的賽事，很難捕捉到真正的投注機會。所以，在每日的賽事中，真正的投注機會並不多，適合的爆冷模式機會更少。沒有對馬會編排的清醒認識和成功的投注策略安排，一定會常常面對尾場屠殺的困惑。

## 三、博彩心理與集團式投注

賽馬是一種熱鬧的儀式，選擇參與的快感遠遠大於收益。人的非理性投注決策就是因為個人欲望的無法控制，個人存在頑固的僥倖心理和尋找刺激的欲望。每到賽馬日每一個投注站都擠滿了人，大家都有一種很強烈的參與意識。

據現代心理學的研究，人就是一種時時刻刻在尋找刺激的動物，在刺激過程中，人體會分泌一種產生愉悅的化學物質多巴胺，如果把性愛過程分泌的多巴胺設定為 100% 的話，那麼，講一個笑話產生的多巴胺強度是 30%；品賞美食是70%；性愛高潮是 200%；吸食冰毒是 500% － 1000%；而賭博隨着注碼的增加會達 500% － 1200% 之間。這就是人們對賽馬着迷的原因，一般的馬迷在投資的時候基本上都是固定的模式：

其一，是每場都下注，而且所投注碼基本上相同。一場不賭，心中就不爽。

其二，對臨場的賠率變化比較敏感，喜歡看落飛，喜歡跟風。

其三，越輸賭得越大，越贏賭得越小。

其四，尾場喜歡一鋪清，贏的錢不是錢，明知沒有機會也賭，不認命，不服輸。

人們在金融市場上普遍採用的低進高出，做對沖以避免風險所有戰勝市場的策略，在馬場經常都不管用。美國著名的金融學家索普曾經出過一本自傳《全市場通吃的人》，講述從拉斯維加斯到華爾街，自己是怎樣戰勝莊家和市場的。他認為如果獲得長期的複利方面的增長率是不可能輸掉全部本金的，只要有足夠的耐心和資金，按照一定比例下注就可以戰勝賭場。如果勝出率在 52% 左右，連續進行博弈，那麼最佳的下注比例就是 4%。但是在賽馬市場很少有人能夠堅持按這種比例進行下注。

其實對於連續下注的任何遊戲來說，堅持按照優勢概率下注，才是唯一改變人生的重要方式。小概率的事情儘管很難實現，但對於確定的盈利目標來說，賽馬經常的特點是，如果選擇這種策略的話，一單中了就可以很快的達到目標；而對於儘管是大概率的事情來說，由於比較熱門，如果本金較少，要達到目的，看起來好像很遙遠。所以很多投注人的策略是，如果錢多就選擇價值，要穩陣；如果本錢少的話，就會大賭一把。這種心理，恰恰是賽馬投注的誤區，正是讓小概率冒險左右了自己的投注方向，長期趨勢看，其結果就是用自己微薄的資源去補貼的那些投資大概率的人士。

因此，賽馬市場嚴重受制於投資者的個人心理。儘管每次的投注額可能不大，所以人們每一次都要承受風險，小

數怕長計，通過一天的投注去積累，往往投資額就相當可觀了。所有要改善投注成績的人，都必須在這個方面有充分的認識。投注過程就是一個同自己的人性鬥爭的過程。投注者最困難的是控制自己，不知道甚麼時候該停手。

曾經因為預期理論獲得諾貝爾經濟學獎的卡麗曼和沃特斯基指出，人們在決策時是通過框架和參照點來處理資訊的，在評估價值的時候是以主觀概率進行判斷。簡單的說，人們對贏錢和輸錢的感受是不同的，輸錢的痛苦感要超過贏錢的快樂感，為了回本人們會去冒險。

他們曾經研究過賽馬問題，發現馬場在總賭注中抽取15%的投資額，但這並沒有對投注人產生重大的影響。往往在每一個賽馬日的最後一場中，人們會有意識把那些冷馬買得更熱，人們希望通過爆冷來挽回自己的賭本。

另一方面，一個更有意思的現象，就是人們會把贏來的錢不當錢。投注人往往會說，贏錢是用馬會的錢來賭。非職業型的投注人往往會有一種心理賬戶，被稱之為「雙兜效應」，他會把贏的錢放在另外一個兜裡，把本錢放在另一邊，然後用贏的錢去大膽揮霍。在賽馬投注中，許多人根本沒有辦法讓自己在這方面得到控制。

所以從投注角度看，成功者一方面是要對個體行為的認真約束和修煉；另一方面是進行團體投注，有嚴格的紀律和程序，以避免個人投資的誤區。

從個體方面來講，賽馬投注同任何其他的賭場行為都是一樣的，要求投注者有良好的心理素質。

其一，**要忍**。要有相當的忍耐能力。在沒有相當的投注優勢和模式的情況下，要能夠忍手。忍一忍，不要習慣性盲目下注，要冷靜地等待機會，等待對自己有利的場次。

忍字心頭一把刀，其實在賽馬的過程中，往往每一場馬和另一場馬之間相隔半小時，很多人就是在這個過程中無法等待。其實，無視賽馬過程中的音樂、評說和人們的喧鬧，不激動、不煩躁，心中無馬，這才能做到真正穩健客觀的投注。因此，真正的投注人不應該在現場和在投注站進行投注，而應該在自己安靜的環境裡或者在集團投注的可控環境裡，冷靜地投注，儘量少受外在環境的干擾。

**第二，要狠**。要有狠下注的能力，要在有相當的優勢情況下重注。寧可一日只賭一場，不可一日場場下注，寧可賭目標明確、概率清晰的投注方向，不要賭看起來有天文數字盈利空間的微渺機會。小額投注是為了摸市場，但每天必須在一到兩場有把握的情況下相對大注出擊，見好就收。基本上對於投注來說，每天只有一到兩次高潮，過後就不要再追寶尾，要等待下一次機會。尤其不要讓注碼犧牲在尾場屠殺之中。

**第三，要等**。要學會等待時機，等待自己成熟，等待找到合適的機會和場次。成功的投資人可能要經過許多年的努力，學習馬場的各種知識，掌握各種評估方法，才能夠找到一定的投資方向和模式。要等待自己在思維和觀察以及投注策略方面徹底成熟，這是一個長期的修煉過程，是都市修煉的日常功課。

　　賽馬是生活的巨大投影，你就可以觀察到許多複雜的社會現象，不斷提高自己的思考與學習能力，甚麼是科學決策，甚麼是現代思維？怎樣修煉自己的心理和應對能力，這個過程是一個人成熟的過程，是非常有價值的。賽馬能夠提升我們的人生境界，同時也讓我們有意無意中做了很多慈善事業。應該說，這是一個香港人走向自我實現和圓滿生活不錯的選擇。一旦自己完成了對賽馬比較完整的認識，才可以考慮把賽馬作為人生的盈利方式，否則是不可作為可靠的投資方向的，這點必須明確。

　　但人性的弱點是難以戰勝的，我們常常沒有辦法避免自己跟風或者受當時情緒的影響，從而鑄成大錯。因此，對於集團式的投注方式來說，其實是有相當可取的地方，我們可以建立一種投資的規則和策略，作為集團遵循的準則，最大可能避免個人的任性。

　　**只有集體決策，集團化運作，才是走向成功投注的必經之路，集團投注是一個比較值得推崇的方式。**可以每天有固定的策略和投注方向，不會盲目跟風，在沒有機會的情況下堅決煞車，不容許個人操縱整個投注過程。其實，這就是公司投注者專業投注能夠比普通的投注者更加成功的原因。集體行為的規則和行為方式，規避了個人意氣用事。

　　此外，集團投注的人們往往會在一起討論理論的成敗和得失，進行檢討；會在理性上建立一種大家都認可的投注方式，這樣也突破了個人的基本價值觀和思維模式的局限，找到一種相對理性的投資方向。這也是認識能夠得到昇華的原因。

　　因此，從心理學的角度來講，集團投注是一種比較可取的方式。它會把人們從那種強烈的喜歡熱鬧參與的非理性因素帶出來，從而使投注過程最大限度變成一種理性行為。

## 四、香港人的都市宗教：從修行到悟道

　　筆者曾請教過國學大師南懷瑾先生，探討過中西方思維認識問題。思維的方式可以分為：邏輯思維、概率思維、象數思維、禪悟思維。邏輯思維講因果關係；概率思維講樣本統計，主要考慮相關性聯繫；象數思維起源於易經，講靈感和啟發，見微知著；禪悟思維則強調修道，思維解構，超越現象，把握本質。賽馬研究幾乎是這些思維方式的現實實驗場，所以賽馬之道雖為末技，其道至深，是人身修煉的大課程。

　　所以本書談的實際是一個都市人修行的邏輯過程，對於香港社會來說，賽馬是一種都市修行的俗世宗教。有完整的儀式、經典和參拜過程，每週兩次，相當於做禮拜和功課。我覺得賽馬的都市修行，包含了三個層次：

### 1. 自省階段

　　人是有靈性的動物，在這個階段投注者開始思考甚麼是正確的方法，甚麼是錯誤的方法。都市的賽馬修煉，實際上也就是人生活在都市之中，不斷磨煉自己的心性，適應社會，面對真實的世界，而且找到自己生存之道的過程。

你不再一味的投注，開始從純粹追求娛樂轉向追求理解賽馬之道。你開始相信賽馬是一個非常神聖的東西，它具有一種磨練人的性格、思維能力和心性的特點，是人在都市中生存的一種考驗，是這個社會生活形態的一個對應物。

因此，你開始脫離那些純粹的娛樂和感官刺激，開始對物質世界不太感興趣，而特別重視提升自己心靈的能量，你開始接受來自於不同背景的知識的薰陶，並尋找自己靈魂的力量。

開始對自己的行為進行反思，不斷提高自己的知識水準，從中找到達至更高水準的成就感，這一個過程不斷地肯定與否定，使得你變成一個具有思想的人。你開始用整體的、系統的思維模式看待事物的客觀性，學會獨立思考是這個時間最重要的標誌。但會被各種相互矛盾的理論和見解困擾多年。

## 2. 自悟階段

在不斷進行思考實踐的基礎上，開始建立自己的認知模式。對過去、未來的知識可以建立一些神聖的準則而不再迷茫，對自己的模式有了更大的自信和決心，並開始知道甚麼是陷阱，甚麼是機會。用自己不斷思考的能量去面對新的情況，並從自己的勝利中獲得真實的喜悅。

這種思考的力量有時候讓你有一種控制世界、達到真正的理性思考的一種無障礙的平靜狀態，有一種幸福感。因為你能夠看見事物的真相，有一種與萬物融為一體的感覺，

但這種過程在這個階段並不是永恆的，有時又不斷的陷入一種迷茫之中，但迷茫的時間會越來越少。基本上，你在此階段已經有了一種對賽馬事件的真正的認知和相對可靠的理解模式。

但僅僅有理論的理解是不夠的，你會發現原來賽馬賭的是人性，沒有真正的定力和自我修煉，財富來了又去，空耗歲月。

## 3. 自由階段

這個階段就是修道者掌握靈性思維的奧秘，在這個時候，已經發現了自己對外在世界認識的真正局限性。開始學會完全用自己的思維能力，控制自己的行為，心性合一。最主要是學會小心避免自己的局限性，不要在完全無法做到的領域去進行投資。讓自己與外在的世界合而為一，利用自己對知識的那種自信和真正擁有的能力，達到人神共存的那種狀態。

在這個階段你真正看清楚了外在虛幻的信息和作為夢幻泡影的賽馬事件的表現，你直擊事物的真諦，並且毫不猶豫的拋棄那些虛幻的東西，最好能達到一種自我心靈的實現。你可能所求不多，但是你能夠真正實現自己心靈能夠達到的高度，達到哪怕是很小的圓滿，這是一個逐漸完成的人生過程。

賽馬成為你生活中一個有用的工具，而不是一個沉重的負擔。你理解了《金剛經》所說：「一切有為法，如夢幻泡影，

如露亦如電，應做如是觀。應無所住而生其心，應生無所住心。何以故？凡所有相，皆是虛妄，若見諸相非相，即見如來。」即一切多樣、有限和可滅的現象形式世界實乃幻相，完全是虛幻和虛假的。但虛幻之中，必有真相。你的思維如踩單車，在運動中找到平衡；如大海游泳，在風浪中浮了起來。

# 第六章

## 投注錦囊：一個大數據演算法的致勝公式

　　從最初接觸香港賽馬開始，筆者便覺得這是一個特殊的數學問題，是系統論中的博弈策略設計問題。比起投注獲利，我更多的是被解難題的挑戰所吸引。但是如何設定模式求解，問題卻非常複雜，要理清中間的邏輯關係和系統要素，面對其中海量的數據，實非一日之功。

　　本書初版出版後的兩年時間內，我得以有機會接觸香港著名的榮休練馬師和現役練馬師，並同許多熱愛賽馬的朋友進行了廣泛的交流。我特別通過數學模型的處理，對各種投資方式的大數據進行複雜的統計分析，希望找到一種在香港賽馬投注中風險最小，收益最大的模式。

　　要找到這種收益模式並不容易，最困難的是擺脫流行的傳統選馬模式的干擾，這取決於兩個關鍵環節的突破。

　　首先，如何有效選馬。從研究騎練模式、賠率結構、賽事模擬到隨機選擇，選馬的方法可謂千變萬化，各師各法。但顯然沒有一種方法是充分有效的，因此各種理論其實基本等效。應該說只要能自圓其說，並能解釋各種情況的理論就可以接受。

　　其次，有效的投注方式。雖然選馬方法有很大的差異性，但投注方法卻是一個數學問題，可以進行歸納總結。如何包容最大的可變性，如何節約注碼，如何產生最大的收益，這就是充分有效的投注方法所必須考慮的。

　　**深入研究投注方式，正是我們研究突破的重點，在此基礎上我們總結提出了 Y 投注公式，並進行了投注驗證，結果證明是有效的。**

在剛剛結束的 2018-2019 馬季中，我們的投資收益是正數，也就是說達到了可靠的盈利。這是我決定增訂本書，並介紹給讀者的主要原因。

最佳投注方式的選擇，最大的問題其實就是如何處理隨機性的問題。研究表明，追求極端的確定性，其實是最大的陷阱。大熱門的崩盤，是時時發生的事。

我們在本書中已經討論過尾場絞殺的問題，其實尾場絞殺最大的特徵，就是馬的實力比較接近，不可預料的隨機性結果會隨時出現。其中有 40% 的大熱門，會在尾場失手。如此高的崩盤率，是隨機性最充分的證明。賽馬中的隨機性問題不能忽略，不能抗拒，只能適應。正如尼古拉斯・塔勒布在《隨機漫步的傻瓜藝術》中所表達的：我們唯一知道的是隨機性處處存在，不要孤注一擲。

因此，如何處理賽馬中的隨機性問題，成為我們進行大數據分析最為重要的策略考慮，其過程之艱難曲折，非經歷者不足以理解。

## 一、Y 投注公式：一個成功的投注策略

大數據模擬分析各種彩池的結果顯示，越是追求明確性、確定性的彩池，投資收益就越小，並從長期看總體逐於無限衰減，收益為負。

如 W、P、Q，即香港馬迷最喜歡投注的幾大彩池，其實是最難賭的彩池，這同公眾馬迷的印象正好相反。而收益最

好的彩池卻依次是四連環、四重彩、三重彩、單 T。這個結論是違背直覺印象，但卻是真實的。從數學分析可以證明，W，P，Q 對確定性選擇有更高的要求。

大家知道，對付不確定性最好的方法就是複式投注，但太多的複式投注，顯然因為注碼太多，而不可能有利潤。因此投注組合與方式的研究突破方向，就是要從既包容複式投注，又包含確定性選擇二者入手。

通過近三季賽馬大數據的模式分析，尤其對各種博弈策略進行反復比較，我們找到一個邏輯自洽性的最優化解。這個解的全稱為香港賽馬投注的最優化「不可分割複合解」（Indivisible Composite Solution: 簡寫為 ICS），由該 ICS 解演化出來的投注組合公式，簡稱為 Y 投注公式，表述如下形式：

Y 投注公式：

表述一：**ICS = 2D2BnX** （$Y_1$ 公式）

表述二：**ICS = 1D2B2CnX** （$Y_2$ 公式）

其中，ICS = 2D2BnX 是 Y 投注公式的基本表述形態，ICS = 1D2B2CnX 是前者的一個極端演化形態。通過 2018-2019 馬季的投注驗證，確定該公式是一個有用的公式，測試過程幾乎場場投注，其結果為正，突破了 95% 馬迷全季投注虧損的命運，是一個值得推薦的公式。

## 二、Ｙ 投注公式的基本釋義

對 $Y_1$ 投注公式 ICS = 2D2BnX 的理解，最困難的不是數學表述，相信只要具有中學數學基礎的人士，就可以輕鬆理解，最困難的是理解公式中包含的隨機思維。這同香港通常媒體中「三人談」選馬模式有本質區別，你如果對選馬已有一定的見解，可以按以下思路理解 $Y_1$ 投注公式的含義。

D：是你認為最好的兩個膽，常常其中之一是大熱門；

B：是你認為除 D 膽外另外兩匹最有競爭力的馬；

X：是除膽之外有機會入三甲和四甲的配腳馬，n 表示個數；

因此，ICS = 2D2BnX 的展開是：

$(D_1 + D_2) + (B_1 + B_2) + (X_1 + X_2 + X_3 \cdots)$

如果以投注四連環的方式，其組注主要包括五種主要組合：

- $(D_1 + D_2)$ 雙膽拖 $(B_1 + B_2 + X_1 + X_2 + X_3 \cdots)$
- $(D_1 + B_1)$ 雙膽拖 $(D_2 + B_2 + X_1 + X_2 + X_3 \cdots)$
- $(D_1 + B_2)$ 雙膽拖 $(D_2 + B_1 + X_1 + X_2 + X_3 \cdots)$
- $(D_2 + B_1)$ 雙膽拖 $(D_1 + B_2 + X_1 + X_2 + X_3 \cdots)$
- $(D_2 + B_2)$ 雙膽拖 $(D_1 + B_1 + X_1 + X_2 + X_3 \cdots)$

很明顯，$D_1$、$D_2$ 只要有一個膽在，$B_1$、$B_2$ 只要有另一個膽在，另外兩個腳在 X 中選中，則四連環必定可中。

這種組注方式，也適合複式四重彩、複式三重彩、單 T 等彩池，只不過要根據賽事的難易靈活組注，儘量減少注

碼。但如果多膽選擇準確，這種買法可以中多注組合。

對 $Y_2$ 投注公式 ICS = 1D2B2CnX 的理解，同 $Y_1$ 投注公式類似，只不過是一種更加節約注碼，更加有信心的投注方式：

D：是你認為必入四重彩的鋼膽心水馬，有時是大熱門；

B：是你認為除 D 膽外另外兩匹最有競爭力的馬；

C：是你認為除 D、B 膽外另外兩匹最有競爭力的馬；

X：是除膽之外還有機會入三甲和四甲的其他配腳馬，n 表示個數；

因此，ICS = 1D2B2CnX 的展開是：

$$D + (B_1 + B_2) + (C_1 + C_2) + (X_1 + X_2 + X_3\cdots)$$

如果以投注四連環的方式，其組注主要包括五種主要組合：

○ $(D + B_1 + B_2)$ 三膽拖 $(C_1 + C_2 + X_1 + X_2 + X_3\cdots)$

○ $(D + B_1 + C_1)$ 三膽拖 $(B_2 + C_2 + X_1 + X_2 + X_3\cdots)$

○ $(D + B_1 + C_2)$ 三膽拖 $(B_2 + C_1 + X_1 + X_2 + X_3\cdots)$

○ $(D + B_2 + C_1)$ 三膽拖 $(B_1 + C_2 + X_1 + X_2 + X_3\cdots)$

○ $(D + B_2 + C_2)$ 三膽拖 $(B_1 + C_1 + X_1 + X_2 + X_3\cdots)$

很明顯，如果 D 膽在，$B_1$、$B_2$ 只要有另一個膽在，$C_1$、$C_2$ 有另一個膽在，另外一個腳在 X 中選，則四連環必定可中。

這種組注方式，也適合複式四重彩、複式三重彩、單 T 等彩池，是最節約注碼的方式，最困難的是選擇必中的 D 膽。對於熱門局，這種投注方式較為節約，但對於可能爆冷的賽事，這種投注太過激進，對隨機性結果的考慮不夠充分，風險太高。

投注驗證結果證明，Y 投注公式的效果是驚人的。按這種方式投注，具有複式投注的效果，包容了隨機性和可錯性，可以使心水馬的效應最大化，還可以用較少的代價，去進攻大彩池。一旦中獎，收益豐厚。

## 三、Y 投注公式的組注方式

為方便組注，可以把 Y 投注公式的總注數列表如下，仍以投注四連環為例：

- $Y_1$ 公式 ICS = 2D2BnX 的投注數表：

| 配腳數 X | 雙膽單注數 | ICS 總注數 |
|---|---|---|
| 1 | 3 | 15 |
| 2 | 6 | 30 |
| 3 | 10 | 50 |
| 4 | 15 | 75 |
| 5 | 21 | 105 |
| 6 | 28 | 140 |
| 7 | 36 | 180 |
| 8 | 45 | 225 |

即一注 ICS 投注總數，是由五注雙膽注組合而成，這樣就達到了複式投注的效果，又最大限度發揮了自由選膽能力。由於比全複式投注遠為節約注碼，故可以多投多中，也可以採用靈活玩的投注方式，只要總投注額超過一百元，就

可以買各種大彩池，尤其是複雜場次的四連環和四重彩。

● $Y_2$ 公式 ICS = 1D2B2CnX 投注四連環的投注數表：

| 配腳數X | 三膽單注數 | ICS總注數 |
|---|---|---|
| 1 | 3 | 15 |
| 2 | 4 | 20 |
| 3 | 5 | 25 |
| 4 | 6 | 30 |
| 5 | 7 | 35 |
| 6 | 8 | 40 |
| 7 | 9 | 45 |

從該表可以看出，$Y_2$ 公式由於採用三膽組注，其 ICS 投注儘管也是單注的五倍，但總注碼會大大節約，故在有超班明星馬存在時，可以用此投注方式，博其他馬出冷的機會。

按照這種組注方式，經常會因為熱門穩定，冷門入圍而有意外收穫，這是由賽馬的隨機性帶來的紅利，普通馬迷會把這些情況當成意外，但其實是賽馬過程無法消除的混沌特徵。

## 四、Y 投注公式的成功案例

筆者在上季得以保存下來的投注紀錄中，特意選擇三場以 Y 投注公式進行組注，投注四重彩和四連環的場次，分析解釋投注過程。

● **案例一**

2019 年 4 月 24 日跑馬地第七場，第三班 1800m 的賽事。賽前分析，潘頓的 2 號馬**合拍威龍**一直是大熱門，本程專長，是一匹年輕當打的優質馬，作為四連環的 D 膽應無問題。

| | |
|---|---|
| 參考編號 | 6027 |
| 日期 / 時間 | 24-04-2019 22:00 |
| 投注類別 | 四連環 |
| 交易詳情 | 跑馬地 星期三 四連環 第7場<br>2 合拍威龍 + 6 龍鼓飛揚 +<br>10 勁有波幅 拖 3 包裝才子 +<br>7 金如意 + 9 動力飛鷹 +<br>12 旅遊首席 $10 |
| 支出 | $40.00 |
| 存入 | $4,346.00 |

但此場賽事的特別之處在於，由黃俊策騎的 10 號**勁有波幅**僅負 110 磅，由蘇狄雄策騎的 12 號**旅遊首席**僅負 111 磅，這兩匹馬都是前領馬。賽前判斷，該場賽事應屬於明顯的 Lone Speed 的賽事，兩匹前領馬應該至少有一匹入圍。

故此在組注時選 $Y_2$ 投注公式，以 2 號**合拍威龍**為 D，以 10 號**勁有波幅**和 6 號**龍鼓飛揚**為 B，以 12 號**旅遊首席**和 9 號**動力飛鷹**為 C，拖 3 號**包裝才子**和 7 號**金如意**。

賽事結果，兩匹 Lone Speed 的輕磅馬均入圍，12 號**旅遊首席**更是成為 99 倍的大冷馬，獨贏派彩高達 $1156，連贏達 $5662，三重彩達 5.3 萬，四重彩更高達 22 萬。

該場按 $Y_2$ 公式投注，以總額 \$40 的代價，博中四連環，派彩高達 \$4346。其實如果按 $Y_2$ 公式投注四重彩，總投注額也只有 \$720×5 = \$3600，但可博中高達 22 萬的四重彩。

● 案例二

2019 年 6 月 26 日跑馬地第四場，第四班 1200m 的賽事。賽前分析，大熱門是何澤堯的 6 號**牛精大哥**，毫無疑問是一匹年輕好馬。但快活谷的短途賽事充滿隨機性，臨場出閘好壞嚴重影響賽果，不敢孤注一擲。故此，選擇用 $Y_1$ 投注公式，可包容更大的隨機性。

| 參考編號 | 8218 |
|---|---|
| 日期 / 時間 | 26-06-2019 20:28 |
| 投注類別 | 四重彩 複式馬膽 |
| 交易詳情 | 跑馬地 星期三 四重彩 複式馬膽 第4場<br>1 + 11 拖<br>4 + 5 +<br>6 + 7 +<br>8 + 12 \$1 |
| 支出 | \$360.00 |
| 存入 | \$22,157.00 |

組注時選擇何澤堯的 6 號**牛精大哥**和潘頓的 1 號**天地人**分別為 $D_1$、$D_2$；以輕磅快放的 11 號**善傳千里**和質新馬王者奇兵分別為 $B_1$、$B_2$；拖上本程成績特佳的冷馬 8 號**喝采**，以及必拖的**雷神**，以此組注方式買四重彩。結果爆冷，四重彩派彩兩萬以上，以 $Y_1$ 投注公式組注，順利博中四重彩。

　　總結該場投注，其實並不難。關鍵在於對賽馬隨機性的認識，何澤堯的 6 號**牛精大哥**這麼好的馬，會跑得四甲不入，是很多人不願想像的，但賽馬的真相就是這樣的。競賽過程的隨機走位，可以產生影響巨大的負反饋，這是騎師無法控制的，許多人指責騎師臨陣處理失當，實際上於事無補。而一旦大熱門失誤，賽果必定爆冷。Y$_1$ 投注公式就成功兼顧了冷熱兩種可能的情形。

● **案例三**

　　2019 年 7 月 10 日跑馬地第七場，第三班 1200m 的賽事。賽前分析，大熱門是蔡明紹的 4 號**駿皇綵**，但這是一匹後上馬，在短途賽事中不敢相信按蔡明紹的騎功一定可以入四甲，故選擇用 Y$_1$ 公式進行雙膽式組注，確保投注安全。

| 參考編號 | 8952 |
|---|---|
| 日期 / 時間 | 10-07-2019 21:36 |
| 投注類別 | 四連環 |
| 交易詳情 | 跑馬地 星期三 四連環 第7場<br>6 衝亞 + 7 電子大師 拖<br>1 電訊龘馬 + 2 育馬妙星 +<br>4 駿皇綵 + 10 快樂歡騰 +<br>11 開心有你 + 12 龍城勝將 $10 |
| 支出 | $150.00 |
| 存入 | $2,146.00 |

　　通過局勢分析，決定用比較穩健的 6 號**衝亞**和 7 號**電子大師**為 D$_1$、D$_2$，以 1 號**電訊龘馬**和 10 號**快樂歡騰**為 B$_1$、

$B_2$，X 中拖入大熱門 4 號**駿皇綵**和輕磅前領的冷馬 12 號**龍城勝將**。

最後賽果是，四重彩派彩 3.1 萬，四連環派彩 $2146，本投注順利博中。其實，該組注方式的目標，是希望大熱門 4 號**駿皇綵**有所失誤後，必定產生驚人的冷馬賽果。最後儘管大熱門表現正常，但由於總投注額並不大，該項投注也依然有所斬獲，這就是 Y 投注公式的優點。

## 五、選馬方法與規則探討

賽馬投注要成功，首先必須擁有確切可靠的刪馬知識。賽馬的影響因素有幾十種之多，賽事局面千差萬別，到底哪些要素最為重要，有甚麼規則和論斷是真的能幫助我們刪除那些沒有競爭力的馬？

有人說，99 倍的馬一般都沒有希望，可以大膽刪除。但是這個說法也會失靈。前文我們提到的**旅遊首席**這匹快放馬，最終賠率就是 99 倍，但卻一放絕塵。如果你臨場放棄了它，很明顯你將成為炮灰，為別人豐厚的利潤作貢獻。

所以賽馬始終存在一個出現黑天鵝的概率，使得這條規則在一定情況下失效。這就是賽馬不可消除的隨機性問題。

賽馬作為隨機事件，其隨機度在不同的場次是存在不同等級的。對於這一點，我們要學會一定的數學處理技巧。賽馬過程其實就是一個隨機數的發生器，就好比賭場的洗牌

和我們平常的抽籤一樣，馬房、騎師、馬匹及複雜的賽事編排，只不過是一種隨機數發送的裝置而已，不要太看重其中間的個別差異和細節。這個裝置，每天按場次發送一組隨機數，並以此決定輸贏，如此而已。如果按數學的觀點看，其中很多的變化都只不過是隨機漲落，不可能影響隨機數的發生。評馬人的許多評述，其實是無關宏旨的，不要被這些賽場噪音所左右。要專注尋找可靠的比較規則。

我們的研究發現，賽馬的過程是一個用簡單規則無法預報的隨機序列。但不是絕對的隨機序列，因為類似賭場的絕對隨機序列，要列舉所有的元素和隨機單位的長度，才能夠對隨機過程進行預報。如果我們把賭場的骰子運動，其隨機性設定為 100%，把賭明天天不會亮的可能性設定為 0，那麼賽馬的隨機性估計在 50%－90% 之間，總體為 75% 左右。也就是說 12 匹馬，大概有能力競爭的為 8 匹左右。但八匹馬複式投注太犯本，因此我們巧妙的研究出了 Y 投注公式，我們所要做的，是在有限的幾匹馬中進行比較，再選出比較具有優勢的馬做膽。這就是賽馬運動作為有限度的隨機性博彩，可以進行分析和研究的原因。

尋找在有限的幾匹馬中間進行比較的規則，並由此建立自己的規則庫，可能是賽馬研究中最有價值的方向。規則庫中的規則，可能來自於賽事模擬、策略研究和賠率結構研究等幾個方面。其中賠率結構的研究，有比較確定的參考價值。

　　值得欣慰的是，我們不需要研究清楚賽馬的所有原理，也不需要找到永遠有效的規則，我們只需要比別的投注人士高明，看得更遠，就有可能使投注行為變成投資，通過精明的賽馬投注達到財務上的成功。

　　最後，如果要用一句話來總結香港賽馬研究的話，我認為，賽馬是一種特殊的隨機數列的發生過程，任何宣稱具有一致性且長期有效解釋賽馬過程的方程，都是不可能存在的，是違背數學隨機性特徵的。同股市對隨機漫步的研究一樣，也許這個結論會讓很多馬迷失望，但這一結論並不否認一些有效的分析模式存在，就像隨機過程也存在較固定的分形結構一樣，研究者唯一可以努力的方向就是總結這些模式，去爭取最大的獲勝概率，通過類似 Y 公式或對衝的投注技術，避免投注風險。也許，這種投注冒險的過程，就是賽馬體驗最大的樂趣所在。

# 第七章

# 世界賽馬雜談及互動問答

　　本章的內容是根據筆者的一個賽馬微博專欄整理，在每段文字後面，也都列出了部分馬迷朋友不乏真知灼見的討論。筆者的日常工作，是專業處理各類大型項目規劃與設計。由於對賽馬的興趣，也參觀了許多世界著名的馬場，對賽場設計、旅遊設計、賽馬地產模式也進行了研究。通過查閱和分析英國及美國的賽馬資料，借鑑國際經驗，特開通了一個微博專欄介紹各類賽馬模式，以及英美資料分析的知識，同許多馬迷進行了互動和討論，希望馬迷了解世界先進資訊，促進中國賽馬業走向世界。以下內容是精選該微博中的精彩部分，供參閱。

### (1)

　　英國 N.Pulford 最近為賽馬專刊編輯的專家文集，總的印象應該比香港馬評全面。該書從評分研究，速度研究到對沖策略研究都有，話題廣泛。但整體思路依然沒有大變化，還有改進的餘地。

### (2)

　　傳奇人士 Peter May 寫出了他的個人傳記。他最終認可早年從馬鈴薯期貨交易中學到的經驗，認為在賽馬投注中，價格就是一切，要尋找長期盈利模式。

The Price Is Everything = The Odds Is Everything.

## (3)

　　香港的賽馬，繼承了英國的分齡讓磅制，一直沿用英式評分系統。但香港人評馬的方式，實在太感性，喜歡憑感覺大談肥瘦毛色，有如選美。對賠率也只知升跌，根本不知道賠率的結構分析。James Milton 出書揭密英《賽馬郵報》中「價值分析」專欄，長期獲馬迷追捧的故事，展示了理性分析的魅力。

【評論】　**我看你還是先把衣服穿上吧**：有中文版嘛？

　　**作者回覆**：應該沒有中文版，我有空將要點說說。不過同香港賽馬有些區別。

　　MCRacing：👍話說 *pricewise* 估計沒有幾個人能買到他說的賠率，不過以前好像各大 high-street bookies 都承諾會 hold 住 pricewise 價格半個小時。

## (4)

　　理解香港賽馬，最好從英國入手。這是源與流的關係。英國賽馬資訊也分針對一般公眾和專業馬迷的。如《呆瓜賽馬》就是把賽馬作為旅遊休閒項目介紹的，*pricewise* 之類則是以馬謀生的人研究的。

## (5)

　　其實賽馬預測，主要說清兩個基本趨勢問題：一，該場值不值得投注，為甚麼？二，該場爆冷的機會有多大？香港的預測多是先來通選美式評說，然後一人選幾匹押寶，是公眾娛樂節目的做法，好壞誘人投注。相信英國經驗值得借鑑。

## (6)

英國人很早就認識到體育競技對社會生活的重要性。正如《增長的極限》中表達的：大量使用資源的社會增長，最後會導致崩潰。而文學藝術、體育活動等是可以無限增長的。賽馬作為全球休閒文化之首，正是目前中國社會轉型發展，應該促進的方向。

## (7)

英國《賽馬郵報》著名預測專欄 *pricewise* 的奠基人是 MarK Coton，被稱為改變英國賽馬貼士提供者形象的傳奇人物。他在談及早年求職時，曾因對馬的往績一問三不知遇拒。為此他說，我只關注牠們如何在今天取勝。他坦言他的預測，從少年時玩水果機遊戲 slot game 得到很多啟示。

## (8)

*Pricewise* 專欄的另一預測名家是 Tom Segal，他認為準確預測的第一要務，是研究騎師的行為模式，只有他們才能直接改變賽果。其次是練馬師，他們是戰略制訂者。假如一匹長相普通的新馬，練馬師卻宣稱要訓練參加大賽，便具有長期跟蹤投注價值。因為練馬師一定發現了它的潛在價值。

## (9)

英國《賽馬郵報》的預測名家是 Tom Segal 和 *pricewise* 專欄創始人 MarK Coton。

**(10)**

在讓磅賽中，在統計上大概存在這樣的換算規律：1 分 =
1 磅 = 0.2 秒 = 1/5 馬位，一些預測專欄大約有類似的估算尺
度。如在香港負頂磅出賽為 133 磅，同場 14 匹馬相差 15 分
左右，正可以讓磅平衡。

**(11)**

賽馬的統計資料，對理解這個運動是有幫助的，但如果
依靠它進行預測，就是書呆子行為了。*pricewise* 專欄的著名
預測專家 T. Segal 坦言：他最主要的預測手段，是不斷同練馬
師訪談，就像巴菲特對股票的訪談調查分析一樣。

【評論】　**存在的世界**：我也是老捉摸練馬師的想法，有時恨不能老蔡大摩
　　　　附體。
　　　　**作者回覆**：是的。賽馬其實是一個投資與回收的問題，馬只是
　　　　工具。

**(12)**

普羅馬迷顯然無法像 Tom Segal 那些擁有媒體平台和名
聲的人那樣，天天同練馬師和騎師混在一起。因此，按他的
方法進行研究，對很多人來說是不可行的。況且如香港的馬
經消息，在報導馬圈內人士的活動方面，已經到了走火入魔
的程度，但多捕風捉影，價值有限。因而了解公眾的投注之
道，更有參考意義。

## (13)

　　許多人對賽馬的隨機性缺乏深刻的認識。數學的隨機性保證，無論你以何種方式投注，從長週期看，其結果都趨向無限衰減，除非你運氣特好。但運氣也是隨機的。但是，與投注公眾對賭的機會卻一直客觀存在，英國的許多分析即從此入手。

## (14)

　　英國全國賽馬由不列顛賽馬管理局（BHA）管理，自1993年起代替了賽馬會的功能。英國目前有16000匹馬在訓，每年舉行9500次賽事，全國共60個馬場。英國賽馬分平地賽和障礙賽二種，前者為4月至10月的夏季賽，後者為冬季賽。也有幾個馬場是全天候平地賽。全部接受投注。由此形成巨大的城市休閒產業鏈。

## (15)

　　英國賽馬資訊十分發達，目前有《賽馬郵報》是日報，有兩家賽馬電視台，賽馬過程全面網絡化。因此，Nick Pulford指出，21世紀的賽馬已經同歷史上的賽馬模式大不同，人們不太關注馬本身，而是根據賠率等資料分析下注。以馬為生的專業隊伍在壯大，包括馬評人及賽馬從業人士。如數據分析師，觀操人等。

## (16)

英國賽馬從高到低共分 7 班（香港分 5 班），每班差 15 分。賽事五花八門，如條件賽、經典大賽、讓磅賽、新馬賽、未勝出馬賽。還有見習騎師賽、業務女騎師賽、業務男騎師賽等。組賽的原則是，儘量縮小同場馬的差距，力求公平。

【評論】　灰的灰蒙：handicapper 😁 求資料 ..

作者回覆：評分系統嗎？要翻譯才行。

簡草蒼蒼 Cordelia：原來 handicap 翻譯成讓磅賽啊～

作者回覆：是的。handicap 在香港賽馬中譯為「讓磅」，在高爾夫比賽中則譯為「差點」。二者均有嚴格的計分方式。

## (17)

中國內地目前還處於業餘賽馬時代，要像英國，香港那樣進入職業賽馬時代，尚需時日。職業賽馬時代的特徵，就是社會上存在一個以賽馬為生的職業階層。但普通馬迷成功的可能性並不高，有專家指出，這原因是因普通馬迷一方面缺乏同馬圈的真正對話和觀察，另一方面又缺乏處理賠率系統的可靠的數學知識。

## (18)

英國的賽馬及體育投注人，更喜歡捉冷門，這是有道理的。本小利大，考的是眼光。在今晨收桿的英國高爾夫公開賽上，25 歲的英國小將麥克羅伊勇奪冠軍。最高興的當數他父親，因為若干年前，他父親已經以 1:500 的極冷賠率，投

注 500 鎊，買兒子 26 歲前奪得英國公開賽冠軍。今日如願以償，20 多萬鎊落袋為安。

## (19)

在賽馬投注中，賠率（odds）是最常見但又是最易忽略的因素。人們總是熱衷討論騎師、馬房、血統、檔位、場地、班次、評分、負磅等因素，殊不知從市場交易上講，odds 已經消化了所有這些資訊。賠率的走勢、結構以及人們的投注習慣才是關注的重點。設則不中，任何單一模式的投注策略長期看都不堪一擊。

> 【評論】 **灰的灰蒙**：從這屆世界盃和賽馬的 odds 得出一些結論，現在兩個運動把 odds 各看重 50% 以上，各種 odds 變化可以看作博彩公司已經幫你消化了大部分。

## (20)

在討論血統（Pedigree）對賽馬的影響時，Pagones 指出，用血統判定賽馬結果是不精確的科學。一般來說，賽事級別越高，血統就越重要。這是因為低水準賽事，對手均是平庸之輩，而高級別賽事，考驗的是優質馬的極限能力，故馬的潛力及場地針對性訓練就突顯重要。

## (21)

Delamere 觀馬半個世紀，他的心得是：馬行圈要有暗火；馬身長，心肺功能強，但頸不宜太長，天鵝頸難跑直；要昂

首闊步，不能翻白眼；要強跳有力收身好；耳朵半耷拉多不佳；頸部和腿部出汗問題不大，但如果背脊和鞍部出汗，則多是緊張不安，不能要。

　　場地因素對賽馬的影響也很重要。大多數馬喜歡在乾爽的場地作賽，但找到在黏軟地專長的冷馬，卻能發意外之財。這類馬往往有血統遺傳，行圈時要認真觀察，習慣起腳高的馬就是。此外，馬中也有左撇子，要了解習慣跑法和跑道左右轉問題。場地因素還可考慮馬的最適應路程，練馬師最喜歡的出擊場地等因素。

## (22)

　　步速模擬始終被專家們重視，是賽馬預測中最重要的手法之一。一般看法，慢步速的賽事，更適合靈活跑法的馬，而後上馬則適合快步速賽事。英國最近的步速研究，已與香港通常討論的頭尾兩段式有所不同，已注意到中段速度問題。故存在：快＋快＋慢，快＋慢＋快，慢＋慢＋快，慢＋快＋慢四種模式，頗有啟發作用。

【評論】　**灰的灰蒙**：人為控速，多少範圍內合理？
　　　　　**作者回覆**：以策騎指示為標準。
　　　　　MCRacing：目前好像就大比賽有 sectional time……我基本看賽後評論來了解馬大概怎麼跑的，一般分 4 類，led, prominent (chase leader), mid division, held. 很多情況下這些都是馬匹自身的 running style，當然個別 jockey 如 Jamie Spencer 就是典型的 hold 騎法而且非常成功。
　　　　　**作者回覆**：很專業。但香港人一般只分三類。即前領、後上、靈活走位。內地總有一天會需要你這類專家。

Horsegogogo：領放可勝、居中可勝、殿後亦可勝，要視乎馬匹性格和訓練，有些馬乃教而不善者。解讀段速，是為基礎。馬兒速度可細至 0.1 秒而審視。

**作者回覆**：鬥志最重要。

# (23)

　　城市日常休閒生活如何規劃？英國經驗可借鑑。英全國目前有 8800 個投注點，可投注樂透彩票、賽馬和球賽。全國 3/4 的人參與。這同中國人打麻將打牌的通宵達旦、藏污納垢不同，人們可參與精彩的盛大活動，又不知不覺中做了善事。曲終人散，時間可以控制，不會以玩誤事。如曼城的賽事就拯救了這個城市。

　　在英國，每天都有幸運兒投注特別彩池，贏得巨額彩金。但專業賽馬人士並不推崇這種買法，他們認為，這不過是另一種形式的國家樂透彩票而已，完全取決小概率的運氣。有統計表明，儘管賽馬如此受歡迎，但全年能贏利的人僅 5%，淨利潤超過 1.5 萬英鎊的僅 1%，這些成功人士均是有長期謹慎策略的投注專家。

【評論】　**馬上上封侯**：投資賽馬，是門非常高深學問，比讀博士更難。成功者相信不到 1%。

Horsegogogo：賽馬偶而得手，賭運而已，長勝不敗，方可作成功者論之。

**作者回覆**：小勝不難，但久勝就要考驗自律能力了。貪念一起，天下大亂。

## (24)

　　中國的土地政策和輿論導向的確十分令人不解。寧可批地建設鬼城，不讓建賽馬場和高爾夫球場；寧可搓麻打牌讓一個民族精疲力竭，不願政府控制體育投注，轉化為社會慈善；寧可對人氣不足的開發區網開一面，不願發展公眾運動休閒產業。對具有最高集約化，可重覆使用的馬場，球場十分排斥，為甚麼呢？

　　【評論】　**張宏如**：都只想撈政績撈好處，而不想負責任。賽馬是新事物，誰也不敢輕觸，不管是否有利。

　　　　　　　**作者回覆**：主要還是愚昧。馬場、球場儘管佔了幾百畝的地，但往往供一個城市幾十萬人反復使用，球場更有幾十年周周去者。土地效能比工業、商業更高。何來浪費？

## (25)

　　賽馬投注可否成為第二收入來源，甚至養家糊口？名家Birch 的回答是可以。他認為目標設定很重要。別受投注站內那些大吹大擂宣傳的巨額彩池誘惑，那買的是個一夜改變命運的夢想。甚至不要在三重彩、四重彩、各類過關、孖 T、六環彩上浪費注碼。只要集中買獨贏和位置（single）即可。小目標迭加改寫歷史。

　　【評論】　**秦蓉微博**：說的太好了，看了您的博文獲益不淺，謝謝。

## (26)

　　在易經卦象中，馬屬乾卦，為陽剛之精。馬可日行千里，身長八尺即為龍，晝夜不眠。在古歐洲，馬也代表生生

不已的生命力，故皇室有觀賞馬匹交媾，迎接新年的習俗。寶馬良駒，是歷史上英雄的標配，號稱有五千年文化的中國，其實對傳統文化遺忘得最快。好古只是一種臆想，開新更無力。可歎其人其馬！

【評論】 **凡塵馬會朱青華**：蒙古馬還是不錯的品種。

**作者回覆**：蒙古馬的光環在成吉思汗時代。當年蒙古馬征服世界，主要因為能適應各種低地氣候。惟西藏高原不行，有高原反應。蒙古馬目前還停留在戰爭與交通用馬時代，未及時馴化培育為現代休閒、競技體育用馬。

## (27)

Birch 等名家認為，投注賽馬成功 60% 是技術，20% 是心理，20% 是運氣。技術上的忠告包括：一，堅持價值選擇，找有潛力的馬；二，擇場投注，場場投注必死；三，複式投注，聚焦 WP；四，尋找自己的投注系統；五，不追名星，不捧大熱；六，願賭服輸，追漲殺跌；七，研究幕後心理，Second can be first。

【評論】 **馬上上封侯**：成功之定義須為 100% 盈利，否則何來成功。故其所云，20% 心理 20% 運氣，已為虛妄，談何成功。竊以為成功者，乃 100% 賽馬專業知識。此種知識，非常淵博。

**作者回覆**：但英國人凡事喜歡統計，我意在完整介紹他們的想法，以資借鑑。

## (28)

如何進行數據挖礦，建立自己有效的賽馬評估及投注系統？Peter May 建議：選定一個關鍵變量（如評分），測試當

其他變量變化時，對勝出率和投注盈虧的影響，直到找出滿意的模式。其他因素包括速度、負磅、騎師、檔位、場地等，由此可發現獨特的投注機會。如停賽 84 天以上，年齡超 7 歲的馬，勝出率就很低。

## (29)

賽馬研究要回答的最困難問題是：從數學上分析，賽馬過程是否充分隨機過程？如果是，所有投注人宣稱的長期致勝策略，都是虛妄的。因為隨機性保證，必須列舉所有的元素，才能說明該事情的規律，不可壓縮。從任何類型長期投注，都將有一個相應的命中率，且不存在長期策略的正收益。即賭場特徵。

賽馬可能仍是某種形式的隨機事件。馬會以評分和負磅保證同場馬基本平權，以賠率保證不同類型的馬長週期收益平權，以競賽過程進行隨機走位攪拌，在模式上等同於混合骰子運動，是具有分形特徵的隨機系統。因此，大部分投注人的賽馬秘訣都只是一種幻覺。馬報研究的只是虛幻的骰面資訊。

【評論】　**馬上上封侯**：答案簡單，前題是：賽馬不是完全隨機的。因此不是賭博。賽馬不是六合彩，靠機械或然率隨機出珠。常人以賭博而視之，以賭博而行之，固為虛妄，固然必輸。

　　　　　**作者回覆**：不敢如此肯定。希望多討論，提供論證。

## (30)

中華文明的歷史，大約是愛馬養馬民族的征服史。秦人原是在甘肅一帶的養馬人，後因戰功獲得封地，至秦始皇

掃六合，以至一統天下。而後有跨革囊，清人入關，諸為此類。愛馬尚武，對一國之強盛，豈可輕忽。只是從兵馬俑比例看，人高馬低，蒙古馬二千年並無重大進化，此為馬之屬命，還是文化之悲哀？

## (31)

賽馬儘管從整體資料統計，存在某種明顯的隨機特點，但對有經驗的投注者來說，隨機性會大幅收窄，正如體育競賽所表現的那樣。總結英國賽馬名家的忠告，此中關鍵包括：一，能評估馬的狀態、會看馬；二，對步速估計較準確；三，對幕後鬥志有把握。此三者，還必須建立在進退有序的投注策略基礎上。

## (32)

大勝一場，好過十場雞糊，不要捉鹿不取角。這是 Peter May 的投注心得。他認為，一個投注系統的可靠性並不十分重要，影響全季收益率的關鍵資料是中冷馬的次數與投注強度。一日中一次冷馬，一日即可大奏凱歌。因此，投注盈利率問題，從相關性上看，就是冷馬命中率問題。投注法的要旨是如何包容冷馬。

## (33)

賽馬預測的重要工作，是儘量剔除無用的信息干擾，一般稱之為「骰子信息」。在賭場，骰子是隨機運動的，但骰子

也帶有很多信息，如開始的點數、顏色、角度、位置等，許多人其實是據此猜測結果，並在思維上認定其中存在因果關係的，但這只是思維幻覺。賽馬最困難的是排除類似的骰子信息，找到真變數。

**(34)**

為甚麼總有專家勸告投注人，賽馬要心態正常，保持娛樂性？原來英國有一種演算法，將每季總投注虧損額，除以參與投注場數，便等於看每場賽馬的消費，一般人都在十鎊以下。這些錢都轉換為慈善款，為馬場鋪草皮了。小數怕長計，許多人投注幾十年，回頭算帳，也嚇自己一跳。所謂率性而為，必難逃劫數。

**(35)**

賽馬存在 slot game 效應。澳門賭場中的老虎機（slot game）很刺激，賭客總覺得有中大獎的機會。但賭場計過數，每台機每日賺八千元左右，其設計策略是不斷小額吃入，按比例返回，不斷提示要中大獎，但久久方至的大獎往往不夠彌補先前的投入。賭客實際是花錢按時間買刺激。這正是人們在馬場投注的經歷。

神奇的魔術表演，如隔空認牌，其實也是數學問題。一副牌由觀眾洗幾次，才算徹底洗勻？數學家通過群論計算得出結論，至少要七次。否則，魔術師可以從已知牌序，推算出哪張牌是觀眾任意插入的牌。這也是賽馬為何一定要充分

競跑的原因，其目的就是充分洗牌，直到無法直接推算，達到隨機水準的混合狀態。

香港賽馬預測應比英國更難。May博士聲稱，他在英國馬場中，通過資料分析，主要對賠率、負磅、跑道、訓練等資料進行加權，匯出的公式每年有15%的獨贏勝出率，年投注收益率達22%左右。這在香港是不可思議的。從未見香港有一位誠實的研究者，公佈有長期預測有效的統計公式，或有正收益的穩定策略。

## (36)

英國的賽馬預測也是個大江湖。名家們深通「相要走，醫要留」，許多名人只是露面機會多，屢說偶中，浪得虛名。有個著名的預測專家公開表示，他只專心研究投注模式供人使用，自己基本不投注。他還說，自己的收入主要來自寫專欄、出書和出售自製評分等研究成果。這同香港類似，他們深知安身立命之術。

## (37)

自製評分一直是英國賽馬專家聲稱的秘密武器，由此衍生出速度評分、負磅評分、場地評分多類。但這類評分方法，基本上都與賠率變化無關；且對不同量綱的變數，一律進行統計意義上的通約，可謂各師各法。因此除馬會公佈的正式評分外，並無另一種評分法，得到普遍認可。所以馬場的理論都是灰色的。

【評論】　用負磅調整馬之間的競爭差異是基本手法。問題在於自製評分爭
　　　　　議很大，如將馬位數、檔位、時間等因素按百分制計算，強行加
　　　　　權統計，這在物理學裡屬於不同量綱，是不可比的因素。由此計
　　　　　算出來的評分價值有限。

## (38)

在美國賽馬也比香港易中易選。因為全美共 40 多個州
賽馬合法，計有一千萬匹馬在廄，由此形成一個種類繁多的
馬匹競賽與買賣產業鏈。競賽五花八門，如各種幼馬賽、讓
磅賽、大小盃賽，水準相差大，較易判斷。但香港馬全為進
口，自購馬和配售馬均為良駒，通過評分調整，分班競賽，
實力平均，選馬非常困難。

## (39)

運動醫學專家 Kerian 博士在比較了所有的體育專案後指
出，賽馬是所有運動中技能要求最高的。試想一個 100 磅的
騎師，要控制 1000 磅的馬，均為血肉之軀，要以 40 英里的
時速靈活奔跑，所需要的力量、協調和冷靜是極高的。只有
賽馬運動，後面需要一輛救護車緊隨，準備隨時救助。馬毀
人亡的悲劇，的確時有發生。

## (40)

人馬關係的理解是賽馬的重要問題。是馬馱人，不是人
拖馬，故馬的實力是決定因素。騎師的重要主要在於了解馬
性，善於駕馭。一般馬均有一段衝刺力，有時在前，有時在

後，根據場上步速利用得當，就是好手。馬的日常訓練，會形成條件反射，往往跑完一定路程，便舉足不前。故研究馬性、步速、騎師均很重要。

【評論】　MCRacing：以前進一個香港賽馬群裡面的朋友大多喜歡看騎師選馬，其實好的騎師或者能減重的只是對賽馬獲勝增加了優勢。

## (41)

　　馬之狀態判斷，是賽馬最大難題之一。相馬之人，往往被人奉為神明。肥瘦、色相、表現等一舉一動，均引人矚目。但標準複雜，難以掌握。美國專家從動物學的角度認為，馬匹在態，主要看頸部，俗稱蝦公頸。如蛇、公雞等，昂然而立，是鬥心表現。此為核心判斷標準。可以參考。

【評論】　陳彼德評馬：馬在亮相圈或者騎師上馬後呈現的狀態，蝦公頸只是其中一個表現。如果馬匹後膞中有白黏的汗，一定會輸。
作者回覆：如果狀態對板，再跑不好，就是能力問題了。//@ 馬術微學院：所謂昂首挺胸，才有氣勢。其實人也一樣嘛～/@ 山東省馬業協會：是啊，要在氣勢上把別人征服，給人一種鬥志昂揚的感覺。
作者回覆 @ 山東省馬業協會：年輕雄馬尤其如此。雖然有一定的參考意義，但仍可能屬骰面資訊。因為獸醫不着令流汗的馬退賽，就意味着馬匹擁有平權的入閘資格。在賽馬事件中，任何從馬會層面具有入閘資格的馬，均具一定勝出率。

## (42)

　　馬的狀態如何變化？美國名家 Richard Eng 認為，經過一場巔峰狀態的角逐以後，一匹馬要經過 42 天休整訓練，才能

重回巔峰，這就是馬的狀態週期。這可以解釋為甚麼很少有馬能同時成為肯塔基大賽等三大賽的馬王，因為三大賽的時間安排均在 35 天以內。但這說法對香港可能不適用，香港賽馬喜歡一季谷盡，連連出擊。

**(43)**

賭場能穩贏不賠，主要是利用了「賭徒謬誤」。拉斯維加斯最受歡迎的輪盤賭和老虎機，均利用了這一原理。許多人習慣把時間上前後出現的現象，認作存在因果關係，其實它們是互不相干的獨立事件。賽馬也如此，要理清其中假相關性，可能要終生奮鬥。賽馬過程的刺激，還能讓人進入那種蜈蚣亂舞的非理性狀態。

**(44)**

理論上跑得最快的馬，不一定先到終點。這就是步速問題。馬的衝刺距離有限，發揮恰當才能取勝。一般有多匹馬放頭爭搶，則利後上凌厲的馬。無馬帶放慢步速賽事，任何馬均有機會。如果只有一匹馬自由帶放，稱為 lone speed 賽事，常常一放到底。職業投注人研究賽事模式，首先是尋找 lone speed 類的投注機會。

**(45)**

賽馬從統計面上也存在一個基本的 20/80 規律。即 80%的場次出熱門賽果，僅 20% 場次出冷。但熱門場次中又缺

乏穩定有效的長期優選規則,全部都買又必虧無疑。另一方面,冷門馬僅 20% 有希望爆出,因此選擇與甄別也極困難,全買也必虧無疑。而且哪場為熱,哪場為冷又是隨機的。這個規律是投注人失敗的主因。

## (46)

在美國賽馬預測中,各種評分制定已成為一門大生意。尤為出名的是 Beyer 評分,Formulator 4.0 和 Ragozin 速度評分。美國馬迷習慣花幾個美元買一份,作為賽事模式預測的參考。其中 Beyer 評分尤受推崇,較為有用,其計算主要考慮了末速、場地性能、天氣等因素,但具體計算方法從未公開,仍是個商業秘密。

## (47)

賽馬的所謂好騎師,就是在場上利用各種機會,製造 lone speed 賽事模式的騎師。香港有韋達,華將中有蔡明紹。那些又推又揉,後上如飛的表演性騎法,對質高大賽馬較有效,但對質素平庸的賽事,不如選好位,避免交通阻塞為佳。騎師的鬥志,首先表現在騎法上。有鬥志的後上馬也常搶放一段,力拼末段。

## (48)

賠率研究當然是賽馬研究中最重要環節,許多人除了大致看得出冷熱,升飛跌飛外,賠率變化基本不了解。其實,

同馬匹從一開始參賽的成績紀錄一樣，賠率也有完整的歷史紀錄。這從頭到尾的賠率紀錄可以形成一個數位鏈，有內在的資料分析模式和變化節奏。這就是 oddslink，簡記為 olink 線，是專業分析的基礎。

### (49)

　　充分理解入閘資格對賽馬投注人來說，並不容易。因為這讓許多習慣感性思維的人無所適從。入閘資格包含至少三重含義：一，所有馬均已通過健康檢查，並不存在明顯的身體缺陷，噴火流汗之說，謹慎取捨。二，通過評分讓磅制調節，所有馬取勝機會在數理上基本平權。三，通過賠率調節，同類馬長週期盈虧相當。

　　賽馬的絕對主角，是幕後馬主。養馬除了為名以外，更為利，是一種典型的經濟投資活動。因此，馬的表現行為與投資回收密切相關。資金要回收，要獲利，是核心要求。有的馬，高唱凱歌一路贏。有的馬則要經心計劃，蓄銳一擊。有的馬挾盛名而來，卻成為無名腫毒。凡此種種，都會在練馬師的安排中透露出來。

### (50)

　　賽馬的結果，存在兩種投注人陷阱，這就是熱圍骰和冷圍骰現象。熱圍骰指熱門馬太多，又無法刪除，最終由熱門包辦賽果。冷圍骰則指冷馬太多，但真正爆冷的馬，卻做夢也選不到。這兩種情況往往無論如何投注都必虧無疑。如

果從局勢上能判定，可避免極大的損失。所以賽馬首重大勢
判斷。

【評論】　**秦蓉微博**：如何判斷呢，有沒有方法？
　　　　　**作者回覆**：小於 10 倍的熱門馬多於五匹以上多是熱圍骰。

## (51)

在賽馬投注中，最具有研究價值的是臨場跌飛馬。幕後
一定是有人拋灑了大量金錢，不是為利就是為名。如果飛到
馬到，馬迷和幕後人皆大歡喜。但常常也有落飛馬跑得無影
無蹤，讓跟風者損手爛腳。因此如何理解落飛現象，就成了
投注者的重要功課。可以說投注者的成功多與此有關。

【評論】　**秦蓉微博**：很喜歡看您的分析，長了不少知識，謝謝！請教：跌
飛往往在最後數分鐘出現，如何在開閘前做決定是否跟飛呢？需
要從幾個方面考慮呢？現場投注哪幾種機會高呢？
　　　　　**作者回覆**：臨場跟飛只有不到三分之一的成功概率，要研究隔夜
飛變化較好。

## (52)

人類認知生性厭惡沒有意義的結構和無法理解的事情，
大熱門被追捧，就是使賽馬過程變得清晰可理解的一種努
力。人類會嘗試從沙灘上認出字母，從山形中看出人物，從
星辰中悟出神意，大熱門在賽馬中也有同樣的作用：掩飾背
景，主觀肯定。但從投注盈利上講，必須從根本上放棄其特
殊地位。

【評論】　**灰的灰蒙**：因此有了攻擊詭異賠率的天使們……

**作者回覆**：大熱門是夢幻藥，有時讓人舒服一下，但總可以讓人失去理智，常跟必敗。

## (53)

所謂賽馬的幕後策略研究，無非評估四種情況：一，飛到馬即到；二，飛到馬後到；三，馬到飛不到；四，飛到馬不到。自購馬、名氣馬往往要盲目熱炒一段，才會有所表現；求利甚於求名的幕後人士，必定噬冷偷襲；此中鬥智鬥勇，雖說事在人為，也關乎天命。故賽馬的學問，首重人事研究。

## (54)

賽馬研究者，可以分成二類。一派重點在研究馬，認為馬匹的實力才是取勝關鍵。故馬匹的評分、速度、血統研究是這類人士的基本工具。另一派則重點在研究人，騎師、馬主、練馬師及幕後人士。認為他們的求名和求利動機，才是馬匹是否出擊的決定因素。觀察表明，前者多適於歐美，後者在香港可能更有效。

## (55)

賽馬的魅力，就在於其神秘性和不可理解的特點。謎一樣的本質，給理性和感性的參與者都帶來喜悅與沮喪的體驗。這個持久的關注點，具有清空日常煩惱，隔離塵世的神奇作用。糾結與衝突，使平凡的生活充滿快樂。賽馬是現代城市人的一種修行方式，其道行之深，不遜於任何形式的宗教。

馬經，是人間最奇特的文獻。它記錄了巨細無遺的賽馬細節，成為馬迷夜以繼日鑽研的文本。但作家海明威曾經說過，你研讀馬經，其實是擁有一種虛幻的真實。因為人類的思維，總是想找出一種標準，藉以衡量所有的賽事。沒有標準，便無法理解。這是思維無法忍受的。

馬迷的心血都浪費在建立可比較的評分體系上了。對磅重、檔位、場地等複雜因素反復加權計算調整，耗費了無數聰明人士的閒暇，但結果都經不起賽馬現實的檢驗。這種殘酷的現實，中外如此。這就是隨機市場的本質特點。如果不能看透這一點，賽馬投注永遠是撞大運。

### (56)

育馬人知道，每匹馬一生總有一段最輝煌的時期，練馬師知道，每匹馬每季總有幾周狀態最好的日子，馬主知道，總有幾場馬騎師必拼盡交代。這就是幕後部署的基礎。而普羅馬迷，倉促跟風，如犬吠影，實難追隨。跑馬說到底是人與人玩的遊戲，宜多捉摸幕後動向為妙。

儘管賽馬投注充滿陷阱和令人絕望的混亂，但依然存在巨大獲利的可能。這種獲利機會主要來自狙擊冷馬。常見的冷馬類型包括：帶眼罩初出馬、轉廏馬、縮程快放馬、重磅久操馬、爆冷回馬槍等。富貴險中求，若能窺破幕後心思，逆市投注，更來個過關投注，奇跡可待。

## (57)

甚麼是真正的冷馬？中外賽馬專家各有看法。從騎師看，見習騎師殺入三甲；從配件看，初帶罩馬；從路程看，快放馬一放絕塵；這些類均是冷馬，但並非不可分析。微妙的徵兆，可能洩漏幕後野心。但新馬初入賽，賠率一路飆升，卻兵不血刃殺入，才是真正的冷圍骰。

捉冷馬，是賽馬投注中的最緊要事務，是財富之源。但又極之考眼光。分析表明，一些火燒不熱的新馬，其實是通過超負荷訓練，達到冷出目標的。如羽量級運動員，長期參加重量級比賽，自然次次敗北。但再回羽量級，則大為改觀。如果只看往績，自然找不到這類冷馬。

## (58)

賽馬的日子開始了，馬迷們在雀躍。不過別激動，根據統計，對大多數馬迷來說，今天只是一連串輸錢日子的開始。想想該如何投注吧。英國老馬迷說，投注如過馬路，要一慢二看三挑場次。熱門太多少投，冷門多加注投。多找爆冷有望的深水炸彈，不做事後諸葛亮。

## (59)

所謂冷馬就是沒有人看好的馬。爆冷要實現的突破是，完成歷史上做不到的事。梁家俊憑**鴻福滿滿**爆出 36 倍大冷，值得深思。此馬歷史上 5 次此程敗北，但近半年已大有起色，經歷了超強訓練。看往績，它的確前景不妙，但看幕後

安排，它心存大欲，要大耍回馬槍。

## (60)

今日香港十場賽馬，已表現出今季的一些可參考模式：質新當打的名星馬較優，其次為上季末有表現的在態馬，是主要爭勝分子。但賠率結構顯示，今之投注必定輸多贏少，不具足夠的吸引力。因大多為熱圍骰局面。即選膽易錯，不選膽熱門又太多，不夠票錢，左右為難。

## (61)

今日沙田賽事殺機四伏。4場、6場、9場均爆出60倍以上大冷，均為典型的冷圍骰局。這些馬不能從看狀態、操練、騎師、負磅、檔位、賠率變化等任何因素得到啟示，是典型的深水炸彈。預示賽馬的隨機性永遠不可能被人為控制。

## (62)

如今沙田賽事幾乎全屬熱圍骰賽事。即每場均有六、七匹難分伯仲的爭勝分子，選膽易錯，買複式派彩僅夠票錢。只有娛樂性，沒有投注價值。香港的賽馬，編場水準越來越無吸引力，垃圾賽事越來越多了。這同玩老虎機是同一原理。季初無贏家，各位小心了。

## (63)

統計季初至今的香港名家賽馬貼士，儘管各報在賽後

總是打滿貼中的紅圈，但實際贏利情況基本為負數。因為那些貼士只是揀四匹馬，並未選膽和明確買法，若只以第一匹為膽買 Q，一日能中一 Q，已是高手。但這也不過是隨機水準。因此，賽馬媒體預測尚未出現高於隨機水準的人士，不如一直買莫雷拉為膽明智。統計發現，香港賽馬本質上是個數學問題。唯一可以研究的方向，是發覺投注市場的非理性偏差。但這種機會要守得住，日行一善足矣。

# 賽馬煉金術

關於煉金術的說法，最早的概念來自於江湖方士和早期化學家，是指將自然界普通的物品或金屬，通過複雜的化學過程能夠煉成珍貴的黃金。現在普遍指通過對普通的事物的獨特處理，能夠達到神奇的結果，如索羅斯的金融煉金術；又如目前網絡上時興的大數據挖礦，創造許多新型的商業模式，在經濟上大獲成功。同樣在賽馬投注中，也有這種神奇的投注人，通過獨特的方法能夠化腐朽為神奇，取得巨大的成功，這種方法就是賽馬煉金術。但這種能力不是天生的，而是通過多年的積累和研究形成的。

本質上，不是馬主、練馬師、騎師知道賽馬的秘訣，而是數學家，處理大數據的人。正如不是種蘋果樹和摘蘋果的人，而是觀察蘋果運動的人，是牛頓發現了萬有引力定律一樣。賽馬過程基本上是一個隨機過程，這表示在數學上需要列舉所有的元素，才能說明該序列的規律。因此，無論是

甚麼人，同馬場靠得有多近，想提高賽馬預測水準的努力希望渺茫，我們必須對數學知識有相當的敬畏。但是，這並不是完全否定賽馬研究的價值。正如股市走向也是隨機過程，但股市投資者可以制定有效的投資策略。賽馬的研究也是這樣，其重點應該放在投注策略方面，賽馬煉金術是建立在大數據處理與正確的思路上的。

用通常的眼光和可見的事件，看到的都是平常的東西。但煉金術是質的飛躍，是從平常向神奇的轉變，需要特別的眼光和訓練。

## 基本定位點

如果從經濟上考慮，有一個基本的定位點，就是如果不投注，就沒有損失。所以在賽馬投注中的一個基本點，就是在沒有機會的情況下，基本上保持不動。這個策略叫做延遲策略。投注者應該是一個不勤奮的人，懶惰的人，勤奮者在投注賽馬市場上是一個失敗者。

## 倍加效應

從煉金術的角度看，所謂神奇，就是能產生倍加效應，從一到一百倍，千倍萬倍的效果。同樣，小額投注如果不能成功的話，那麼大額投注也一定是失敗的。從這種意義上說，投注失敗的結果也是倍增的。所以在追求倍增效應的同

時，也要避免失敗效果的倍增。這個過程是一把雙刃劍，既可以用來切菜，也可以用來自殺。

## 投注四大規則

因此，賽馬煉金術的核心問題，是同投資額度緊密聯繫在一起的。它包含四條規則，同投注的四個檔次相關。

第一條，投資額度為零。對那些沒有機會，完全隨機的場次，只適合觀察欣賞，我們叫咖啡場次。

第二條，每注投注額為十元。這種投注方式，是為了避免寂寞，提高自己腦袋的運轉能力，進行賽事歸納和進行模式探索的一種投資方式。買 Q 一拖五大概總投注也就是 50 元。一日輸贏不多，但可以對你的模式進行全面的總結。

如果對自己的理論沒有信心的話，這種投注方式是最好的。因為小額投注不成功，大額投注損失更大，完全沒有必要冒險。

如果這種投注模式不成功，或者找不到投注重點場次，理論總結混亂，那麼返回第一條。或者返回第二條。這個過程一直延續下去，可能要很多年的探索才能夠突破。其實這就是賽馬的歷練過程。這個時期，賭的是自己的理論。

第三條，每注投注額為一百元。這個時期應該是，投注賽馬很多年了，對自己的理論和投注場次，模式已經有了相對成熟的看法，可以在某些重點場次出擊的時候。但如果盈利性不好，或者全季計算依然為負數，那麼返回第二條第三

條。你要把投注的風險控制在一定的範圍，確保不要輸掉賽後晚餐。

　　許多人可能在第三個階段已經無法突破，那麼賽馬對於個人來說，就應看成是生活的一種休閒方式，要以一種休閒的心態對待，沒有必要向更高的投資額進級。

　　第四條，每注投資額一千元或者更高。這個階段你已經確確實實的找到了某種賽馬可信任模式，成功的投注方式或場次，並且相當有心得。你已經有了多年的成功經驗的積累和對賽馬的研究。賽馬投注可以成為生活中重要的經濟活動之一了。但是，賽馬的市場，並不是處處都有機會的，這個階段的投資很有可能每天連一次機會都沒有，或者多日才有一次比較大的投資機會。如果在這個時期不能夠有比較高的命中率，那麼請返回第三條。大多數的投資者終其一生，也應該最多只能達到第三條的投注額度。

## 利用大數定理

　　大數定理其實是統計學的支柱性定理，是統計學的靈魂。它的內涵向我們保證，在賽馬領域對於 50 萬戶長期投資的客人來說，如果每戶每天都投注 10 注，就是 500 萬注的投注。這個龐大的反復投注的動作，其規律必定符合大數定理。其結果就是整體投注量向虧損 15% 左右無限接近。所以，反復多次的小額投注，是賭場最歡迎的，也是一種賭場的刀仔鋸大樹的策略。通過長期的積累，小額投注將形成一

個龐大的投資額。而且，沒有一種理論能保證這種投注能夠再回到投注者手中。這就是大數定律的威力。

賽馬研究的困境在於，當你為找到一種理論模式而興奮無比的時候，其實可能是因為樣本不夠多而造成的一種假像，你下意識覺得，適應於小樣本的規律也一樣的可適用於大樣本。

而當你研究了足夠多的樣本後，你又會發現，沒有一種完整的理論能夠說明所有的樣本，理論的匱乏使研究無法成為一個完整的系統。完全隨機的系列，需要列舉所有的元素，才能說明該序列的規律，賽馬問題儘管還不致於在所以的場次完成隨機，但其問題的複雜程度，對普通人的處理能力來說，基本等效。

所以普羅馬迷在投資過程中，要學會利用大數定理博大概率事件。即以較小的額度卻長期投注大彩池。由於基數龐大，所以中彩的機會也將越大。如果對賽馬選擇有一定的研究，並加上一定的幸運，那麼將大大的提高中大彩池的機會。

## 接種博彩疫苗，專注價值投資

人的大腦不堪負重，過多的資訊使得人們無法進行真正的比較。但資訊發達又是賽馬業蓬勃發展一個重要原因，這使得人們會認為賽馬可以研究和計算。心理學家曾經做過實驗，增加預測賽馬的變數，並不能提高人們預測的準確性，但是人們的信心會大大的增強。大量的資料使得人們可以輕

易發現某種規律和巧合，人的大腦就是習慣從沒有規律中找出規律，並形成相應的反應模式，這樣才有安全感。

心理學家曾經用隨機投食的方式來測驗一群鴿子的反應，結果經過一段時間的試驗，發現鴿子會表現出非常奇特的動作和反應模式，有的會轉幾圈，有的會飛來飛去，有的會左跑右跑，總之都有固定的模式，好像這樣就能夠找到食品。但其實投食的過程完全是隨機的。所以保持謙虛的態度，認識到自己的無知，是面對賽馬最重要的一種心態準備。

過多的行動不如不動，久賭神仙輸。正如經濟學家薩繆爾森所說的，博彩業本質上是娛樂業，獨家在玩遊戲，娛樂付費是應該的，輸錢是天經地義的事情。要練成賽馬的真正的煉金術，必對概率論有深刻的認識，這就是要理解博彩設計的奧秘，接種預防濫賭的疫苗，才能真正同賭博玩遊戲。只有理解了博彩遊戲的各種規則和局限，才能夠真正找到偏差和投注的機會。

當今世界，最高明的煉金術其實是科技成果與網絡技術。所以，先進的思維模式，大數據計算技術以及有效的團隊合作方式，才是在賽馬領域真正有分量的掘金者，技術與資本依然是製造奇跡的核心因素。我們通過對大數據的分析，找到 Y 投注公式及其他一些研究成果，取得了通過系統投注超越奇點，走向盈利的階段性勝利，就是一個證明。

| 責任編輯 | 洪永起 |
| 書籍設計 | 彭若東 |
| 排　　版 | 周　榮 |
| 印　　務 | 馮政光 |

| 書　　名 | 香港賽馬煉金術 (增訂本) |
| 作　　者 | 嚴忠明 |
| 出　　版 | 香港中和出版有限公司<br>Hong Kong Open Page Publishing Co., Ltd.<br>香港北角英皇道 499 號北角工業大廈 18 樓<br>http://www.hkopenpage.com<br>http://www.facebook.com/hkopenpage<br>http://weibo.com/hkopenpage |
| 香港發行 | 香港聯合書刊物流有限公司<br>香港新界大埔汀麗路 36 號 3 字樓 |
| 印　　刷 | 美雅印刷製本有限公司<br>香港九龍官塘榮業街 6 號海濱工業大廈 4 字樓 |
| 版　　次 | 2019 年 11 月香港第 1 版第 1 次印刷<br>2021 年 4 月香港第 1 版第 2 次印刷 |
| 規　　格 | 32 開 (148mm×210mm) 208 面 |
| 國際書號 | ISBN 978-988-8570-82-9 |